KB177111

유딧의
제주
어반 스케치

제주, 걷고 그리다

유딧의
제주 어반 스케치

초 판 1쇄 | 2024년 6월 15일

지 은 이 | 박지현

발 행 인 | 김영희

편집·디자인 | 이상숙

발 행 처 | (주)와이에치미디어

등 록 번 호 | 2017-000071호

주 소 | 08054 서울특별시 양천구 신정로 11길 20

전 화 | 02-2654-9848

팩 스 | 0502-377-0138

홈 페 이 지 | www.yhmedia.co.kr

E - mail | fkimedia@naver.com

I S B N | 979-11-89993-35-1 13650

정 가 | 2만 5,000원

유딧의 제주 어반 스케치

글·그림 **박지현**(제주유딧)

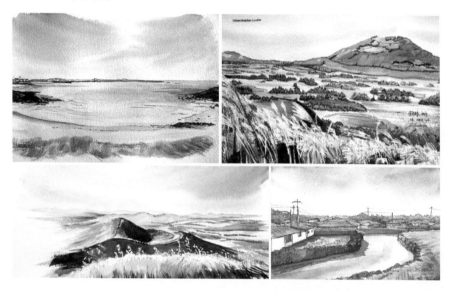

제주,
걷고 그리다

YH Media

어반 스케치,
그림으로 기록하는
오늘 나의 스토리

삶에서 기록하고 싶은 순간이 있다. 여행지에서는 보고 듣고 느끼는 매 순간이 기록하고 싶은 것들로 가득해 쉼 없이 카메라에 담지만 일상에서도 기록하고 싶은 순간은 시시때때로 찾아온다. 비 내린 후의 파란 하늘, 어느 집 담장 아래 키 작은 꽃과 오래된 골목의 올망졸망한 화분들, 분위기 좋은 카페에서의 커피 한 잔, 예쁘고 맛있는 음식을 앞에 두고 우리는 기록하기 위해 사진을 찍는다. 기록은 삶에 대한 예찬이다.

나는 기록자이자 메모광이다. 조그마한 수첩을 가지고 다니며 떠오르는 생각들이나 새로운 정보들을 열심히 적고 다이어리를 작성하고 일기를 써 왔던 내가 10년 전부터는 제주의 자연 속에서 그림을 그려 오늘 나의 스토리를 기록해왔다.

어반 스케치는 오늘, 지금 이 순간 나의 스토리를 그림으로 남기는 기록의 장르다. 그림을 잘 그리든 못 그리든 상관이 없다. 오늘 내가 그림으로 기록하는 시간과 공간은 나에게 의미가 있고 기록함으로써 가치 있는 특별한 나의 삶이기 때문에 기록하는 '나'가 우선이며 내가 행복하면 그뿐이다. 더불어 나의 행복을 다른 이에게 전해 함께 행복해질 수 있다면 가치 있는 기록이 되어 줄 것이다. 어반 스케치는 누구나 쉽게 그릴 수 있으며 어반 스케치를 하는 사람은 모두 일상 예술가다.

어반 스케치는 살고 있는 도시나 여행지의 시간과 장소의 기록으로 이야기를 담고 있다. 전 생애를 통한 나의 경험, 나만이 갖고 있는 이야기는 그 어떤 소소한 것이라도 나에게는 감동과 특별한 사연이 된다. 어반 스케치를 위한 재능이 필요하다면 오늘 나의 일상과 비일상의 세계에서 행복한 이야기를 발견하는 감각을 일깨우기 위한 노력이다. 노력이 행복을 만들고 기록이 특별함을 더한다.

평생 나고 자란 서울과 경기 지역 언저리에서 살다 2015년 2월에 남편과 둘이서 아무런 연고도 없는 제주로 이주해 온 나는 삶의 터전만이 아니라 삶 자체가 크게 바뀌었는데 그것은 평범한 한 개인의 시대와 역사가 새로 쓰이는 일이었으며 알을 깨고 이제 막 세상 밖으로 나온 성장이었다. 나는 걷고 또 걸었고, 걸으면서 그림을 그렸다. 날이면 날마다 걷고 그리고, 밤이면 밤마다 글을 썼다. 그것은 내 의지가 아닌 마치 뭐에 홀린 듯한 기이한 경험이었다.

나는 제주의 그 모든 장소에서 그림을 그렸다. 길바닥과 오름에서 그리고 마을들을 쏘다니며 그리고 1천 여 장의 바다를 그렸다. 마늘과 쑥을 먹고 100일 만에 사람이 된 전설의 곰처럼 나는 본업을 작파한 채 만 3년을 꼬박 날마다 걷고 그렸더니 내가 바뀌고 삶이 바뀌었다. 결국 나는, 나를 제주로

부르고 제주 구석구석으로 이끌어 어반 스케치를 하게 한 것은 제주 설문 대할망과 1만 8천 신이라고 믿게 되었으며 이 믿음과 감사에 대한 보답으로 사람들과 함께 어반 스케치를 하고 가르치게 되었다.

제주에 이주해 와서 첫 번째로 출간한 저서『바람이 분다, 걸어야겠다』는 어반 스케치에 대한 이야기는 한 줄도 없는 즉, 어반 스케치를 하기 전의 길고 긴 스토리다. 그로부터 3년이 지난 지금 '그래서 나는 어반 스케치를 하게 되었다'는 전작의 시즌 2에 해당하는 오직, 어반 스케치에 대한 이야기로 두 번째 책을 쓰게 되었다. 두 책의 장르는 완전히 다르고 수록된 그림들도 많이 다르다. 첫 번째 저서를 냈을 때 사람들에게 어째서 어반 스케치에 대한 이야기가 없냐는 질문을 많이 받았다. 전작은 이 책에 대한 길고 긴 프롤로그에 해당한다. 이유는 바로 이 책,『유딧의 제주 어반 스케치』에 있다.

1장에서는 제주에서 어반 스케치를 만나게 된 이야기, 제주는 어반 스케치를 할 수밖에 없는 곳이라는 이야기로 시작하는데 이것은 제주에 대한 나의 감사이며 찬가다. 2장에서는 내가 생각하는 어반 스케치란 무엇인가에 대한 것이고, 3장은 수업 현장에서 가르친 어반 스케치를 옮겨 놓았다. 기초적인 드로잉 기법과 채색 기법은 초고엔 있었으나 퇴고를 거치며 삭제하였다. 어반 스케치보다 그림 자체에 중점을 두는 내용은 이 책에선 배제하고 싶었고 그러한 그림 기법들은 이미 숱하게 훌륭한 책들에 자세히 나와 있기 때문에 나까지 지면을 더하고 싶지 않았다. 이 책에서는 내가 생각하는 어반 스케치, 나만의 독창적인 제주 어반 스케치를 이야기하고 싶었다.

『유딧의 제주 어반 스케치』는 어반 스케치를 알지 못하는 일반 독자에겐 어반 스케치를 지금 당장 하고 싶게 하는 계기가 되어줄 것이며, 어반 스케치를 오랫동안 해온 어반스케처에겐 또 하나의 새로운 패러다임, 특히 제주

어반 스케치에 대한 매력을 접하게 해줄 것이고, 무엇보다 이 책은 수업 현장에서 교재로 활용될 수 있을 것이다. 마지막으로 이 책은 그림을 그리지 않더라도 제주를 사랑하는 제주 도민과 여행객들에게 현장에서 그린 생생한 그림으로 보는 아름다운 제주를 볼 수 있도록 도울 것이다.

첫 번째 저서를 낸 직후 나는 바로 이 책을 기획했다. 책에 대해 떠오르는 생각들을 늘 메모하며 내 블로그 '찬제주가'의 이런저런 글 속에 꾸준히 풀어놓았다. 때가 되면 언젠가 이 책이 세상에 나올 것을 믿고 열심히 일상을 살며 무심히(?) 기다렸다. 나는 인연을 소중하게 생각하는 사람이다. 필연적인 인연은 무의식처럼 자연스럽고 운명처럼 강하기 때문이다. 출판사 와이에치미디어의 김영희 대표님과의 첫 미팅 자리에서 나는 바로 '이분이구나'를 직감했다. 제주를 사랑하는 서울 사람 김영희 대표님은 어느덧 10년이 되어가는 제주와 서울을 오가는 삶 속에서 받은 치유의 경험과 소중한 인연 맺기를, 그녀가 가진 '책 만들기'라는 커리어로 구현해내고픈 소망을 갖고 있었다. 그것이 바로 제주를 걷고 그려낸 우리 책의 출발점이었다. 우리에겐 많은 공통점이 있지만 무엇보다 제주를 사랑하는 마음이 똑같다는 점이고, 그것은 이 책을 내는 충분한 이유이기도 하다. 우리의 인연에 초석이 되어준 나의 수강생 양춘옥 님께도 깊은 감사를 드린다.

내 일을 모른 척하면서도 늘 묵묵히 지지해주는 남편 J와 어반 스케치 할 때면 한없이 얌전히 사랑스럽게 기다려주는 착한 나의 반려견 유니에게도 감사하고 싶다. 둘이 있어서 나는 세상 든든하다. 마지막으로 저 하늘의 엄마와 설문대할망의 도움과 보살핌에 감사드린다.

2024년 겨울에서 봄

제주유딧 박 지 현

목 차

제3장. 유딧의 제주 어반 스케치 수업

제주, 걷고 그리다

유딧의 제주 어반 스케치

제1장

제주에서
어반 스케치를 만나다

1

찬제주가(讚Je-Ju歌)

아름다운 자연 유산을 간직한 화산섬 제주

눈부신 햇살로 반짝이던 오후의 제주 바다를 보면서 나는 윤슬[1]이라는 단어를 제대로 만났다. 가슴이 두근거리고 온몸이 전율하는 것이 꼭 사랑을 시작할 때와 같았다. 사랑이 사랑스러운 울림과 어감을 내포한 것처럼, 보석처럼 빛나고 수천 마리 물고기들의 비늘처럼 팔딱이던 제주 바다의 물빛을 보면서 나는 윤슬이라는 단어가 있음에 감사했다. 천국으로 가는 길은 바다의 윤슬이 아닐까. 바다 위를 나는 듯 걸어 수평선 너머 다른 세계로 가는 나를 상상하던 이미지가 강렬해서 나는 바다 위를 걸을 수 있을 것만 같았다. 자연 앞에서 이따금씩 아니 자주, 나는 그렇게 바보 같은 상상을 한다.

1) 햇빛이나 달빛에 비치어 반짝이는 잔물결

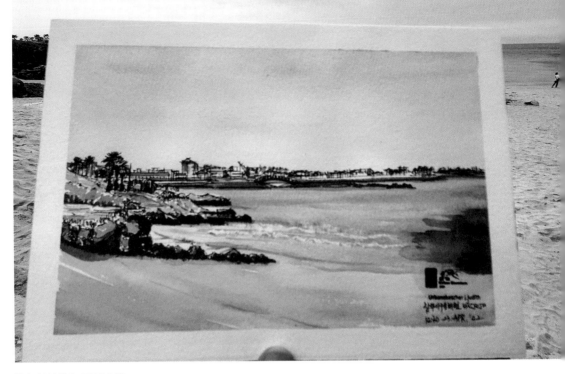

함덕 **서우봉 해변** · 2022년 4월

　　서울에서 태어나 자란 나에게 자연은 학교 소풍 때 가던 서울의 산들
과 외가댁의 강처럼 작은 바다가 전부였다. 교가에 산이 들어갈 정도로 내
가 살던 서울의 어느 동네엔 산이 참 많았다. 어린 시절의 나는 산을 좋아하
지 않았다. 산이란 건 그저 힘들기만 한 장소였다. 어른이 되어서도, 아니 제
주에 오기 전까지 나는 사람들이 왜 등산을 하는지 이해할 수 없었다. 바다
도 좋은 줄 몰랐다. 바다의 알 수 없는 깊이가 두려웠다. 어른이 되어도 자연
은 내가 좋아하는 대상이 아니었다. 줄기차게 여행을 다녔지만 자연이 좋아
서라기보다는 그저 일상을 벗어난 비일상의 세계와 낯선 호기심을 즐겼다.
주말마다 동쪽으로 서쪽으로, 때론 땅 끝까지 거리에 상관없이 여행을 떠
났다. 자연에 대한 어떤 깨달음, 경이를 넘어 사랑하게 된 것은 제주에 살면

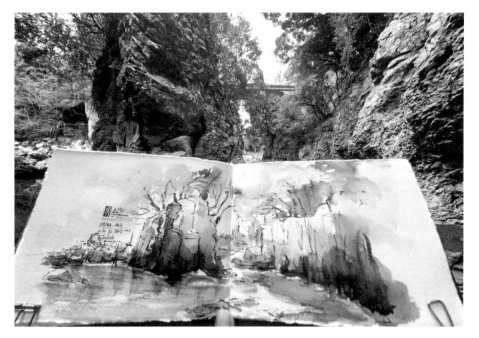

안덕계곡 · 2023년 9월

서부터다. 풀꽃과 나무, 돌과 바위를 이토록 좋아하게 될 줄이야. 강과 바다, 샘과 호수, 늪과 습지까지 물이란 물은 모두 신비롭게 보이니 나에게 무슨 일이 생긴 걸까. 물만 나오면 멈추고 돌들이 쌓인 풍경에서도 멈춘다. 자연의 선과 색, 자연이 품은 무구한 시간이 경이롭다. 변화무쌍하면서도 고정불변한 자연은 살아 숨 쉬고 꿈틀거리는 존재이자 무한한 힘과 생명력을 지닌 신의 또 다른 얼굴이었다.

자연에 무심하고 무관하게 살았다고 생각했는데 제주에 살면서 나의 유년 시절이 자연에 맞닿아 있었다는 사실을 자각했다. 한 살 터울 동생이 태어나면서 돌 지날 무렵부터 다섯 살 때까지 나는 시골 외할머니 댁에서 자라고 중학생 때까지도 방학이면 늘 그곳으로 달려갔다. 마을 이름에 섬이 들어가는 그곳은 오랜 옛날엔 작은 섬이었다. 그 마을의 바다는 강처럼 작아 수평선 끝은 하늘과 맞닿은 것이 아니라 다른 마을이었다.

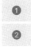

1. 웃바매기오름 · 2023년 9월
2. 함덕 서우봉 · 2022년 10월

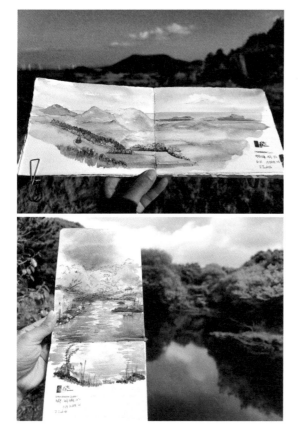

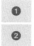

1. **백약이오름** · 2021년 2월
2. **동백동산 먼물깍** · 2021년 4월

마을에는 작은 산이 두 개 있었는데 하나는 할머니네 뒤란과 연결되었다. 어린 내게 산은 소꿉장난하던 놀이터였다. 바위에 돌을 갈고 풀을 빻으며 놀았다. 너럭바위는 방이었고 구부러진 소나무는 자동차였다. 아이들을 우르르 몰고 산속을 뛰어다녔다. 날이면 날마다 놀아도 산은 언제나 흥미롭고 처음 보는 것들로 가득했다. 갯벌에서 맛조개를 잡고 염전에서 동네 남자 아이와 발가벗고 물놀이를 했다. 겨울에는 할아버지가 만들어준 썰매를 타고 꽁꽁 언 논에서 온종일 놀았다. 할머니네 집 주위론 온통 논과 밭이었는데 나에겐 거대한 들판으로 보였고 그것은 언제나 미지의 장소였다.

제주는 아름다운 자연 유산을 간직한 화산섬으로 국내뿐 아니라 전 세계 관광객이 1년 365일 찾아오는 관광지다. 한라산과 성산일출봉, 만장굴과 거문오름으로 유네스코에 등록된 세계자연유산을 품은 제주는 다채로운 물빛으로 빛나는 바다와 화산 분출로 생성된 368개의 오름과 원시의 숲 곶자왈을 품고 있다. 나는 십 년째 제주를 걷고 그리고 있는데도 제주의 자연은 여전히 내 가슴을 두근거리게 한다.

나고 자란 서울보다 시골의 추억이 더 많은 유년시절을 잊고 살았다. 내 안에 잠들어 있던 유년의 기억을 제주에서 되찾았다. 온종일 걸어도 사람 구경하기 어려운 길에서 만난 바다와 오름, 마을과 들판에서 나는 내가 좋아하는 것이 무엇인지 깨달았고 그것은 나와 내 삶을 완전히 바꾸어 놓았다.

제주에서 처음 그린 어반 스케치는 바다였다. 에메랄드 물빛 바다와 기암괴석의 벼랑 아래 펼쳐진 지중해의 깊고 푸른 바다를 닮은 서귀포 바다를 사랑한다. 반짝이는 윤슬과 하얀 드레스 자락처럼 너울거리는 잔잔한 물결과 바위에 부딪치는 파도를 사랑한다. 송악산 둘레길에서 본 바다는 수평선까지 유난히 길어서 이쪽과 저쪽이 다른 세계인 것처럼 보였고 서쪽 바다에서는 돌고래 떼가 헤엄치는 것을 보고 우주적 경이를 느끼기도 했다. 나는 날마다 여행을 했고 걷고 그리면서 수없이 많은 제주 바다를 스케치북에 담았다.

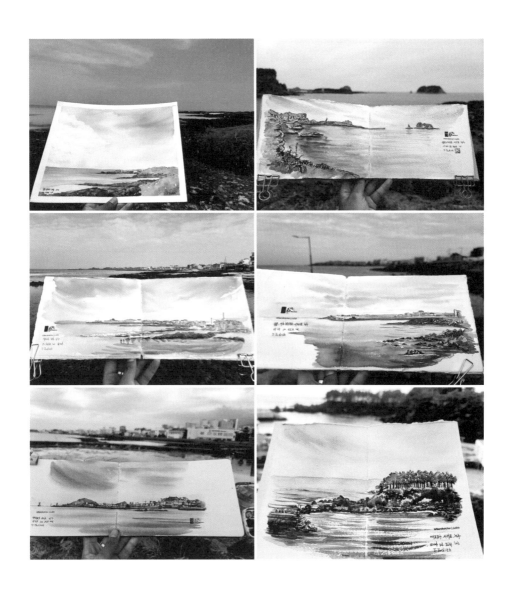

1. 김녕성세기해변 · 2019년 5월
2. 황우지선녀탕 · 2021년 3월
3. 세화바다 · 2021년 2월
4. 용담 어촌 정주항로 · 2021년 2월
5. 연대포구 · 2023년 10월
6. 대포포구 · 2023년 7월

1. 이호테우해변 · 2021년 7월
2. 김녕성세기해변 · 2021년 2월
3. 한담해안산책로 · 2022년 5월
4. 김녕성세기해변 · 2023년 2월

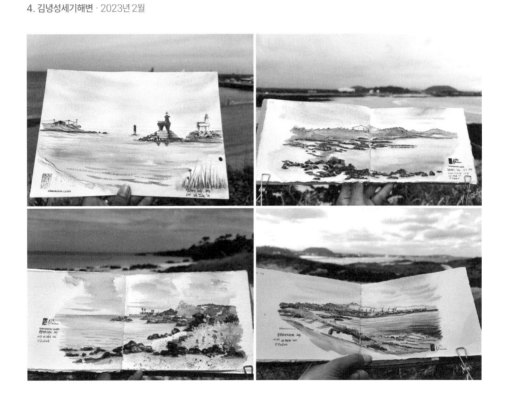

제주의 오름은 시골 외할머니 동네 뒷산처럼 작았다. 거문오름처럼 커다란 오름도 있지만 대개는 십여 분 정도 땀 흘리며 올라가면 정상에 다다르는 작은 산이 제주 오름이다. 그런 오름이 368개나 되니 제주는 바다로 둘러싸이고 속살은 오름으로 채워진 섬이다.

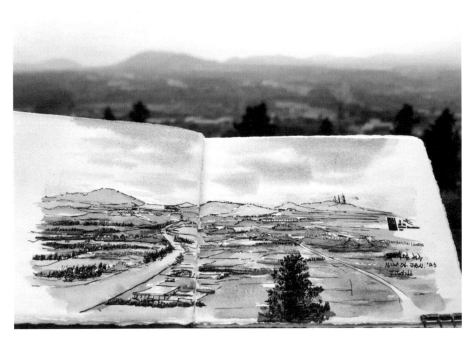

안세미오름 · 2023년 9월

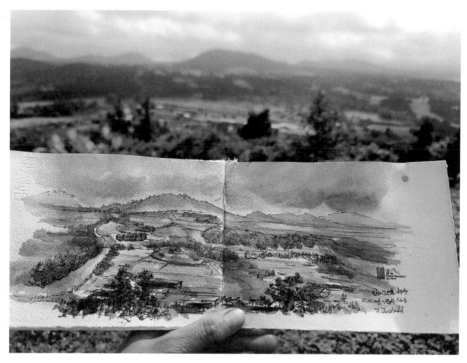

안세미오름 · 2023년 9월

　　나는 제주의 오름을 민둥산이 오름과 숲의 오름으로 나눈다. 나무들이
드문 민둥산이 오름은 사방팔방 뚫린 경치가 좋다. 용눈이오름과 새별오름,
영주산 등이 그런 오름이다. 오름의 여왕이라는 다랑쉬오름과 백 가지 약초
가 있다는 백약이오름처럼 분화구가 뚫려 둘레길 걷는 맛이 좋은 오름을 좋
아한다. 산굼부리, 따라비오름처럼 억새의 계절에 빛나는 오름이 있다. 오름
정상에 오르면 탁 트인 풍경이 태곳적 제주를 보는 것 같다. 어떤 오름에서
는 돌담과 나무들로 구획이 나눠진 밭들을 볼 수 있고 굽이굽이 겹쳐진 오
름 군락을 볼 수 있다. 수묵담채화 같기도 맑고 고운 수채화 같은 풍경은 그
림을 그리지 않을 수 없을 만큼 감동적이다.

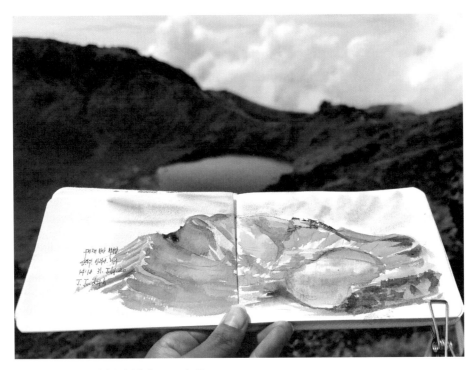

한라산 백록담, 엄마의 건강을 기원하며 · 2020년 7월

제주에는 1만 8천 신이 있다고 한다. 그 신들은 다 어디에 있을까? 368개의 오름과 나무와 돌에 깃들어 있을 것이다. 신들의 섬, 자연을 소유할 수 없기에 나는 그곳에서 그림을 그린다. 나의 그림은 제주를 찬양하는 노래다.

제주의 곶자왈은 신비로운 숲이다. 울퉁불퉁한 돌과 한 뿌리에서 뻗어 나온 나무들이 이리저리 얽히고설켜 빽빽한 숲을 이룬다. 한여름에도 시원한 곶자왈은 겨울에는 따뜻하다. 겨울에도 싱싱한 초록으로 가득한 제주 곶자왈의 신비, 하얀 눈이 쌓인 깊은 숲속에 구불구불하고 무성한 푸른 나무들은 얼마나 신기한지. 곶자왈에서는 시간이 다른 차원으로 흐른다. 울퉁불퉁한 돌과 빽빽한 나무들로 시야가 가려진 곶자왈은 때론 으스스한 분위기

를 자아내 내가 좋아하는 스릴러의 무대를 상상케 한다. 까만 돌과 이끼 낀 돌, 하얀 눈에 반쯤 가려진 돌들은 언제나 가슴을 뛰게 한다. 야생화 천지 곶자왈에서 꽃의 매력에도 빠지게 되었다. 아무도 돌보지 않고 사람이 없는 곳에서 그토록 예쁠 필요가 있는지, 그런 이유에 대해 생각하며 곶자왈을 걸은 적도 있었다. 곶자왈에서 만나는 빛은 얼마나 감사하던지. 자연에서 인간이 겸손해질 수밖에 없는 이유와 자연은 정복의 대상이 아닌 경외심의 대상임을 깨닫게 된 것 역시 제주 곶자왈이다.

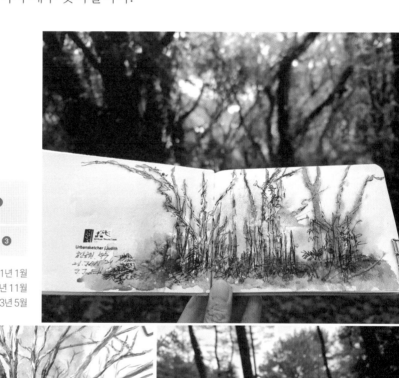

❶

❷ **❸**

1. 금산공원, 곶자왈 · 2021년 1월
2. 비자림 · 2020년 11월
3. 붉은오름자연휴양림 · 2023년 5월

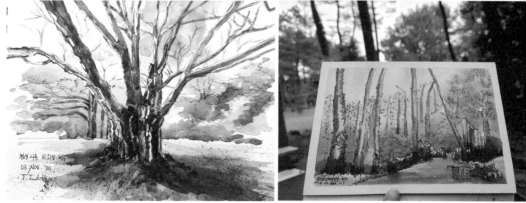

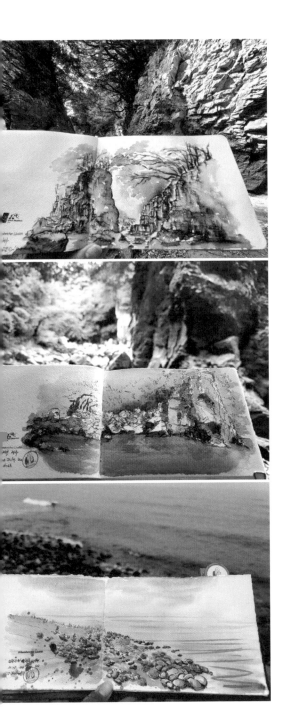

인류는 별에서 태어나 지구라 불리는 세계에 잠시 몸 담고 살고 있을 뿐이라는 우주의 신비로 가득한 책『코스모스』에서 칼 세이건은 '자연을 좀 더 잘 이해한 자들이 생존에 더 유리하다'고 했다. 나는 제주의 자연에서 잊고 있던 유년 시절을 떠올렸고 과거의 나를 만나는 경험을 통해 오늘을 살아야겠다는 깨달음을 얻었다. 날마다 기록하는 삶이 행복해서 나는 어반 스케치를 한다. 제주의 자연이 날마다 아름답고 신비해서 그리고 또 그려도 그리고 싶은 내 안의 예술적 기쁨이 넘쳐난다. 자연의 섬 제주는 나에게 제2의 고향이다.

1. 안덕계곡 · 2020년 12월
2. 안덕계곡 · 2022년 7월
3. 알작지해변 · 2023년 7월

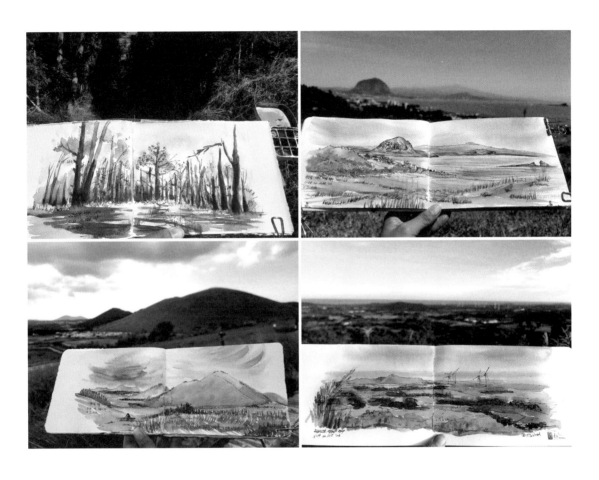

1. 큰방애오름 · 2024년 2월
2. 섯알오름 · 2021년 4월
3. 새별오름 · 2020년 9월
4. 좌보미오름 · 2023년 10월

치유의 섬 제주에서 걷고 그리다

어느 날, 모든 것이 무너졌다. 그토록 노력하며 살았는데 얻은 것이 아무 것도 없다면 살고 싶은 곳에서라도 살자고, 무작정 제주로 떠났다.

제주에 오자마자 걷기 여행을 했다. 나로선 생애 가장 긴 길이었다. 그때까지 나는 걷기 여행을 좋아하지 않았을 뿐더러 혼자서 여행을 해 본 적도 없었다. 스물두 살 때부터 내 차가 있었던 나는 대중교통도 잘 이용하지 않았을 정도로 어딜 가나 차를 몰고 다녔다. 제주에선 길을 걸었다. 걷는 사람이 되어버렸다. 혼자서 밥 먹는 일도 없었던 내가 도시락을 싸들고 다니며 걸었다. 걸은 적이 없던 내 다리는 퉁퉁 붓고 온몸이 흐물흐물해질 정도로 피곤한데도 걷고 또 걸었다. 온종일 걸어도 사람 한 명 보기 힘든 길이 무섭고 겁이 난 적도 있지만 나는 걷기 여행에 빠졌다.

그렇게 온종일 걷다 만나는 제주는 다른 차원의 영상으로 내 곁을 스쳐 갔다. 드넓은 들판을 걷다 마을의 골목길에 들어서고 오름에 오르다 바다를 만난다. 반짝이는 햇살과 살랑거리는 바람이 달콤해서 콧노래를 부른다. 바람과 파도 소리, 새소리, 마음의 소리를 온종일 들으며 아무 생각 없이 터벅 터벅 걷다 갑자기 길에서 엉엉 울었다. 자기 연민이나 동정이 아니었다. 내가 나여서, 내 삶에 미안하고 감사해서 울었다. 바다와 오름, 들판과 마을을 걷다 만난 제주가 내게 말을 걸었다. 너는 그냥 너야. 잘 했어, 잘 살아왔어.

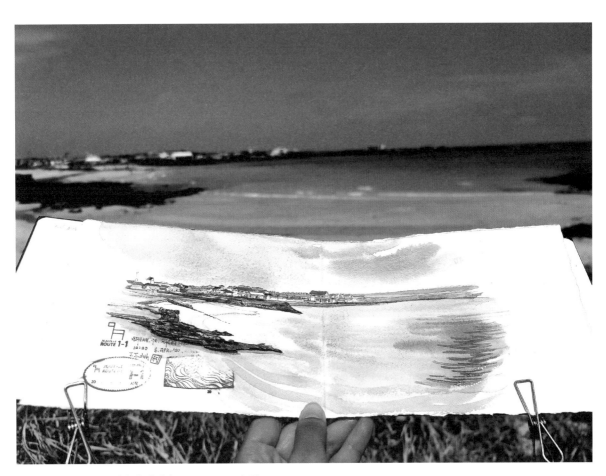

하고수동해변, 제주올레길 1-1코스 · 2020년 4월

나는 내가 누구인지 무엇을 좋아하고 싫어하는지 생각하며 살지 않았다. 세상은 모호함으로 가득하고 사람들은 이상하며 내게 일어나는 나쁜 일들은 내 탓이 아니라고 생각했다. 삶이 뭔지 몰라서 삶은 그냥 다 그런 거라고 생각했다. 현재를 싫어한 만큼 미래를 동경했고 밑도 끝도 없는 믿음이 미래의 내 삶을 성공으로 보장했다. 내가 히고 싶은 것, 얻고 싶은 모든 깃들은 현재가 아닌 미래에 있었다. 미래를 위해 현재는 유예되고 저당 잡혀도 된다고 생각했다.

무엇 하나 남보다 뛰어난 점이 없었던 나는 공부도 운동도 보통이었다. 특별히 잘하는 예체능이 없었고 손재주가 좋은 편도 아니었다. 사람들은 내게 열정적인 삶을 산다고 말하는데 사실 나는 내가 좋아하는 것들만 할 뿐 일상생활을 위해 알아야 하고 해야 할 일을 모르며 유행에도 관심이 없다. 봉사정신이 투철하진 않지만 도덕심과 양심이 있고 예의와 무례하지 않는 것으로 사회적인 인간이라 생각했다. 대가 없이 친절할 때도 있지만 대체로 무심했다. 이게 나였다. 그런데도 나는 어른이 되면 뭐든 잘 할 수 있으리라 생각했다. 언제나 하고 싶은 것들로 가득했고 해야 할 것들로 넘쳐나서 도무지 심심한 적이 없었다. 불행하다고 생각하진 않았지만 행복이 뭔지도 몰랐다.

원래도 별로 아픈 적이 없을 만큼 건강한 체력이었지만 걷기 여행을 통해 걷기 근육을 얻게 된 나는 이대로라면 지구 끝까지도 걸을 수 있을 것 같았다. 자연이 주는 대가 없는 아름다움과 신비는 부족했던 내 삶을 몽땅 채워주었다. 볼 수 있고 느낄 수 있고 걸을 수 있는 것만으로도 감사했다.

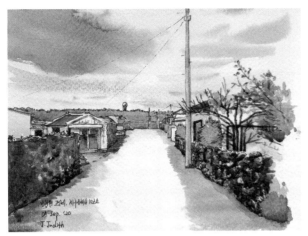

제주의 1만 8천 신과 설문대할망의 보호와 사랑을 받고 있다는 믿음이 생겼다. 종교는 없어도 자연의 힘을 믿게 되었다. 제주를 그리고 싶었다. 처음엔 내가 좋아서 어반 스케치를 한다고 생각했는데 제주도 내가 어반 스케치 하는 것을 좋아한다는 것을 깨달았다. 왜 아니겠는가. 제주의 1만 8천 신과 설문대할망을 믿는 내가 정성껏 예쁘게 그려주는 것을 좋아하는 것은 당연하다.

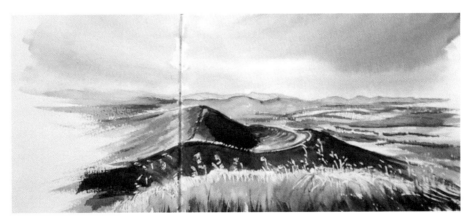

따라비오름 · 2020년 10월

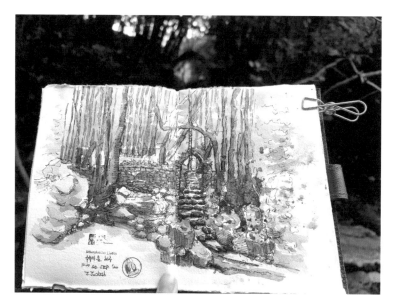

효명사 극락의 문 · 2022년 9월

제주를 그리기 위해 힘들고 무서운 곳도 가게 되었다. 땡볕과 추위, 바람, 험한 길과 사람 없는 길이 무서워서 길을 나서지 못할 때도, 아무도 내게 거기 가서 그림을 그리라고 시킨 사람이 없고 돈 버는 일도 아닌데도 나는 날마다 걸으면서 그림을 그렸다. 날마다 그려도 제주는 여전히 그리고 싶은 것들로 넘쳐났다.

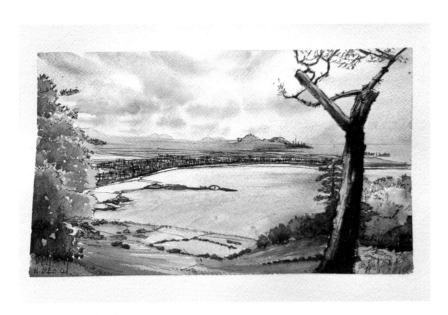

함덕 서우봉 · 2021년 12월

　제주가 내 안의 예술성을 발견하게 한 것이다. 어째서 내가 이런 사람인지, 어째서 내 삶이 이 모양인지에 대한 이유를 내 안에 있는 예술적 감성에서 알게 되었다. 어반 스케치는 나를 위로하고 치유해준다. 치유의 섬 제주에서 나는 지치지 않고 끊임없이 언제까지나 걷고 그리며 여행과 자연을 사랑할 수 있을 것 같다.

나는 어반 스케치를 주로 여행 중에 한다. 두어 시간짜리 여행이라도 그 장소를 충분히 둘러본 후에 그리고 싶은 것을 그린다. 어반 스케치만을 하기 위해 어떤 장소까지 차를 몰고 가서 몇 발짝 걷다 그 자리에서 그리는 일은 드물다. 내가 가장 좋아하는 여행은 걷기 여행이다. 제주에서 여행의 시작이 걷기 여행이었고 그 여행을 통해 섬 한 바퀴를 돌며 제주의 자연과 마을에 빠지게 되었다. 제주의 수많은 명소들과 숨은 장소, 비경을 찾게 되면서 어반 스케치의 즐거움에 본격적으로 빠져들게 되었던 걷기 여행, 나에게 걷기 여행이란 하루 종일 걷는 여행이다. 걷기 여행을 할 때 나는 이른 아침부터 걷기 시작해 오후 4시나 5시까지 걷는다.

군산오름, 제주올레길 9코스 · 2024년 3월

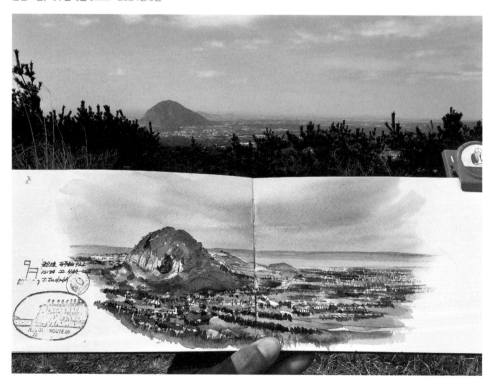

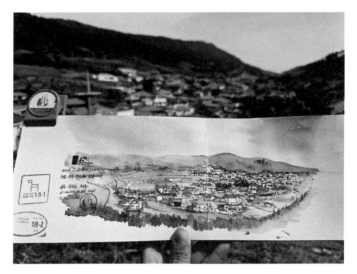

추자도, 제주올레길 18-2코스 · 2024년 4월

　아무데나 무작정 걷는 것은 아니고 출발지와 목적지가 있다. 지금은 걷고 싶은 길을 내가 만들 때도 있지만 대체로 지자체나 단체, 마을에서 만든 걷기 여행길을 걷는다. 가장 많이 걸은 길은 제주올레길이다. 주로 해안가로 길을 낸 제주올레길은 제주를 한 바퀴 도는 걷기 여행길로 총거리 425킬로, 평균 15킬로씩 26개의 코스(점점 늘고 있다)를 걷는다. 제주의 모든 해변을 아우르는 바닷길을 중심으로 각 코스마다 오름과 마을을 걸으며 우도와 가파도, 추자도 올레길이 있어 섬 속의 섬이라는 제주의 부속 섬을 걷는 색다른 즐거움도 얻을 수 있다.

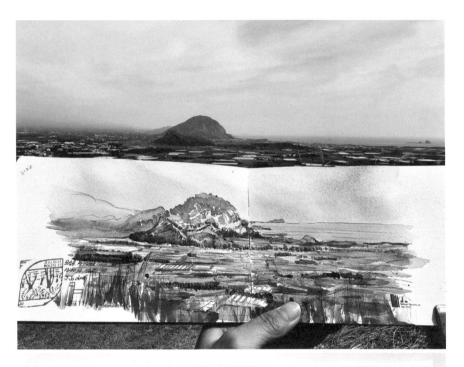

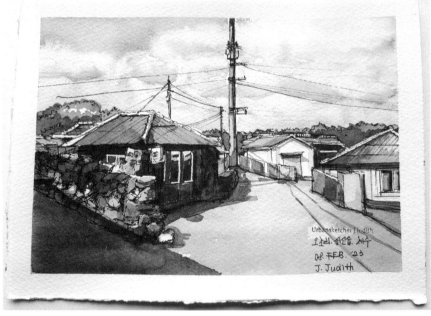

걷기 여행은 천천히 하는 여행이다. 목적지가 목적이 아닌 과정이 목적인 여행이다. 하루에 몇 군데씩 목적지를 찍고 도는 여행과 걷기 여행의 차이를 독서와 비교하면 속독과 정독의 차이다. 그냥 책을 읽는 것과 밑줄 긋고 메모하고 사색하느라 자주 멈추는 정독의 독서 중 어느 쪽이 깊이 있는 독서일까. 독서를 통해 양적인 팽창이 아닌 질적인 깊이를 얻고 싶다면 정독 독서를 해야 할 것이다. 독서 후에도 읽은 책에 대해 사유하는 과정이 필요하고 자기만의 언어로 요약하고 감상하는 시간을 가져야 책 한 권을 읽었다고 할 수 있는 것처럼 걷기 여행은 책을 읽는 것과 같다. 관광식 여행은 어떤 면에서는 놀이에 가깝다. 새로운 경험과 함께 마음의 감각도 깨우는 것이 여행이라면, 여행을 통해 자기성장의 진화를 바란다면, 진화의 비밀이 긴 시간에 있는 것처럼 긴 시간을 걷는 걷기 여행은 한 권의 책을 정독하는 것과 같다. 걷기를 통해 건강해지고 다이어트 효과를 얻는 것은 덤으로 주어진다.

걷기 여행을 하며 어반 스케치를 하면 그릴 소재가 어마어마하게 많다. 걸으면서 만나는 풍경은 파노라마처럼 펼쳐지며 천천히 쉼 없이 바뀐다. 다채로운 자연과 다양한 마을을 지나는 동안 그릴 것은 차고 넘쳐서 오히려 선택을 하지 않으면 목적지까지 걸을 수 없다. 어반 스케치를 하며 걷기 여행을 할 때는 해 떨어지기 전까지 마쳐야 한다. 해가 떨어지면 걷기 여행길의 표식이 보이지 않고 어반 스케치도 할 수 없다. 길에서 어반 스케치를 하는 나는 해 떨어지기 전에 여행을 마무리한다. 걷기 여행을 하며 어반 스케치를 하려면 거리와 시간적 제약이 있기 때문에 어반 스케치에 소요되는 시간을 미리 결정해야 한다. 하루 종일 걷는 동안 그리고 싶은 것들을 수없이

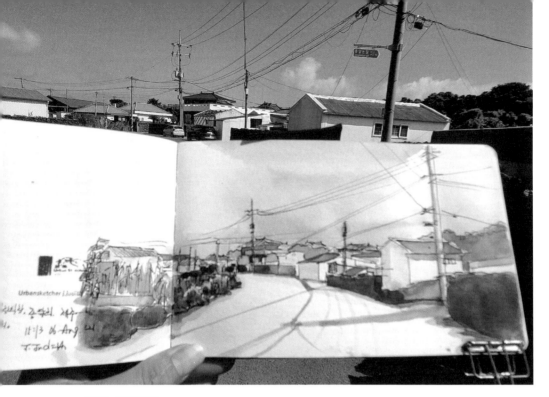

종달리 · 2021년 8월

만나도 전부 그리는 것은 불가능하다. 그래서 같은 길을 여러 번 걸어도 어반 스케치를 하면서 여행을 하면 늘 새롭게 느껴진다. 같은 길이어도 지난번엔 이 풍경을 그렸으니 오늘은 저 풍경을 그리는 식이다. 언젠가 이런 일이 있었다. 걷기 여행을 하며 그리고 싶은 것들을 참지 말고 다 그리며 걷기로 했다. 결국 5킬로도 못 가서 해가 떨어졌다. 그만큼 걷기 여행을 하면 그리고 싶은 것들이 무궁무진하다.

걷기 여행을 하며 어반 스케치를 하면 스토리가 풍부하다. 온종일 걸으면서 일어난 크고 작은 일들 혹은 맘속의 변화와 생각들이 스토리를 만들어낸다. 하루 종일 바람 부는 날 바다만 바라보며 걸어도 스토리가 있다. 전에는 생각한 적 없고 느끼지 못한 것들이 새롭게 보이고 느껴지면 그것도 스토리다.

다채로운 소재와 스토리가 풍부한 걷기 여행을 하면 어반 스케치의 창의성이 폭발한다. 마음에 드는 풍경을 만날 때마다 15분씩 그려본다든지, 50분 걷고 10분 쉴 때 눈앞의 풍경을 무조건 그리기도 했다. 한 화면에 이런저런 구성으로 담거나 커다란 종이에 여러 가지를 겹쳐서 그리거나 연속해서 이어지는 파노라마북에 그리기도 했다. 하루 종일 걷기 때문에 배낭은 가벼워야 해서 화구도 최소화하지만 물감 외에 잉크로만 그린다든지 색연필, 먹물, 콘테로만 그린다든지 이것들을 모두 혼합해 그려본다든지 하여튼 재미있는 아이디어와 창의성이 샘솟는다. 다른 건 신경 쓸 것 없이 오직 걷기와 그리기만 하면 되는 여행이기 때문이다.

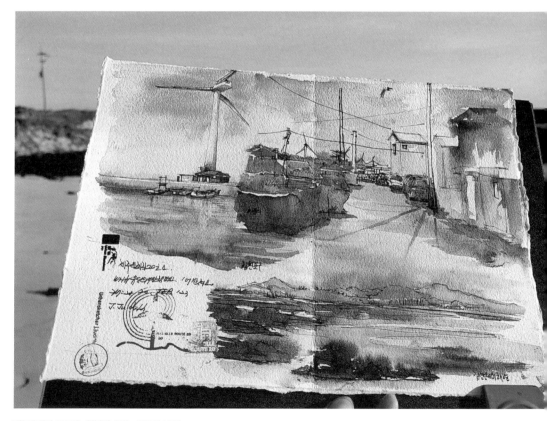

제주올레길 20코스, 현장반 수업 · 2023년 2월

걷기 여행을 하며 어반 스케치를 하면 수없이 다양한 자리에서 그림을 그리게 된다. 바닷가 모래 해변이나 바위에 걸터앉기도 한다. 숲속에 벤치가 있어도 그 자리에 내가 그리고 싶은 것이 없으면 흙바닥에 앉아 그렸다. 마을을 걷다 시원한 나무 그늘이나 어느 집 담장 아래 자리 깔고 그리거나 혹은 낮은 담장을 화판 삼아 서서 그린다. 내가 그리고 싶은 것을 위해 어디든 가까이 다가간다. 사람이 없고 차량과 거리의 소음에서 멀리 떨어진 길 위에 나만의 작업실을 만들 수 있다.

1. 소천지 2.전농로 3. 녹산로

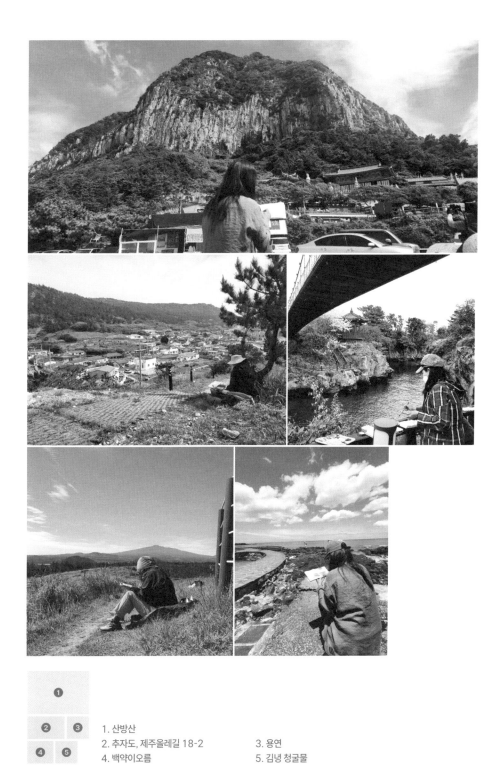

1. 산방산

2. 추자도, 제주올레길 18-2 3. 용연

4. 백약이오름 5. 김녕 청굴물

제주에는 다양한 걷기 여행길이 있다. 나는 제주올레길을 네 번째 완주 중인데 세 번째까지는 시작하면 연속으로 끝까지 걸었지만 네 번째는 몇 년에 걸쳐 걷고 있다. 제주올레길과 다른 여행길을 섞어서 걷고 있는데 한라산의 깊은 숲속을 걷는 한라산 둘레길, 제주시와 서귀포시의 원도심을 걸을 수 있는 성안올레길과 하영올레길을 걷는다. 그밖에도 지질트레일, 순례길, 4.3길처럼 자연과 역사, 종교와 문화의 특정한 테마 길도 제주에는 아주 많고 '바당길'처럼 새로운 길들이 계속 생기고 있다.

제주의 걷기 여행길은 걷기 여행에서 바라는 모든 것들을 얻을 수 있는 데다 육지와 다른 색을 지닌 제주만의 특별한 자연과 마을을 만날 수 있다. 제주의 걷기 여행길은 길도 잘 만들어졌다. 세계적인 관광의 섬 제주에는 지하철은 없어도 대중교통이 발달해 어디든 버스가 간다. 숙소와 렌터카는 전국에서 가장 많을 것이고 식당과 카페도 수두룩하다. 그야말로 제주는 걷기 여행의 천국이다.

❶
❷

1. 먼물깍, 동백동산 · 2023년 12월
2. 산지물, 하영올레길 3코스 · 2022년 9월

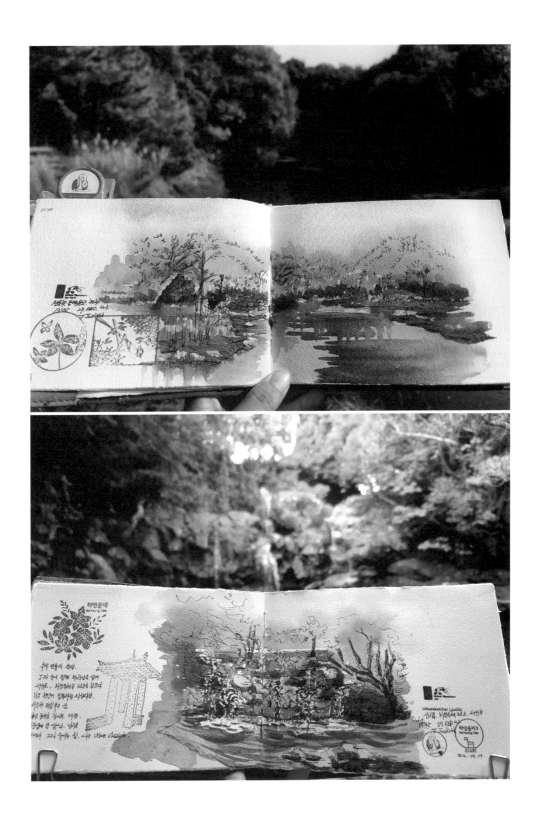

어반 스케치의 성지 제주

대자연으로 둘러싸인 제주 어반 스케치는 자연뿐만 아니라 도심의 어반 스케처들이 많이 그리는 소재 또한 무궁무진하다. 한라산을 중심으로 제주시와 서귀포시로 나뉜 제주의 올드 시티, 즉 원도심은 매력적인 소재로 가득하다.

제주시 원도심 · 2020년 7월

1

2

1. 제주시 원도심 · 2021년 2월
2. 서문로, 제주시 원도심 · 2022년 11월

제주목 관아가 있는 제주시 원도심에는 두맹이 골목이 있다. 두맹이 골목은 통영의 동피랑과 서피랑, 부산의 감천마을처럼 미로처럼 좁은 골목이 재미있는 벽화마을이다. 동문시장 맞은편에는 산지천이 흐르는데 주위에 근현대식 건축물이 말끔하게 리노베이션되어 있다. 서귀포시에는 올레시장을 중심으로 이중섭 거리가 형성되어 있고 옛날 극장과 미술관, 오래된 건축물과 작은 가게들이 쪼르르 놓여 구경하며 어반 스케치 하는 재미가 쏠쏠하다.

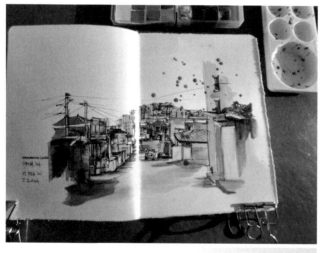

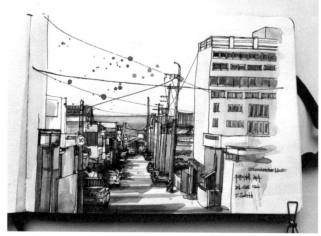

1. 두맹이골목 · 2021년 2월
2. 두맹이골목 · 2022년 11월

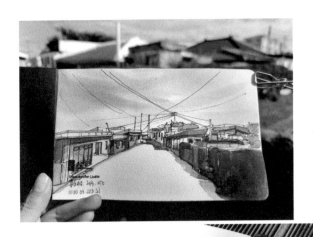

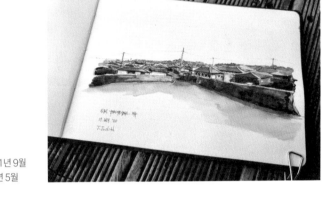

1. 김녕마을 · 2021년 9월
2. 한동리 · 2020년 5월

　원도심을 벗어나면 바닷가 쪽으로 옛집들이 모인 마을들이 있는데 까만 돌담을 두른 지붕 낮은 집들이 알록달록한 지붕들을 맞대고 있다. 대로에서 집으로 들어서는 길을 올레길이라 하는데 구부러진 올레길과 좁고 막다른 골목의 제주 마을은 조용하고 평화로우면서 따뜻한 감성을 불러일으킨다. 하루 종일 한 마을에서만 머물며 그릴 수 있는 제주 마을, 나는 특히 김녕 마을과 종달리를 좋아해서 자주 가서 그리곤 한다. 제주시 동쪽의 에메랄드 물빛 바다를 품은 월정리, 세화리, 평대리 마을들도 예쁘고 서쪽의 박수기정을 병풍처럼 두른 포구가 있는 서귀포 마을들, 애기동백꽃이 피는 위미리와 담장 안에서 귤나무가 자라는 마을들도 참 예쁘다.

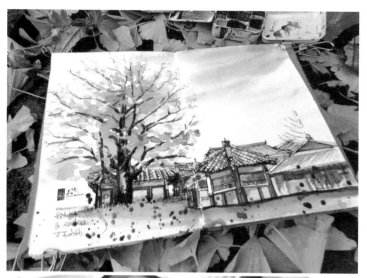

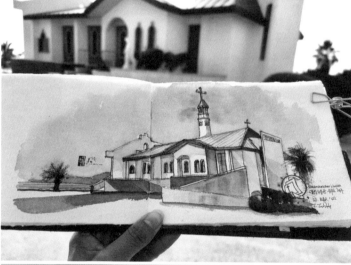

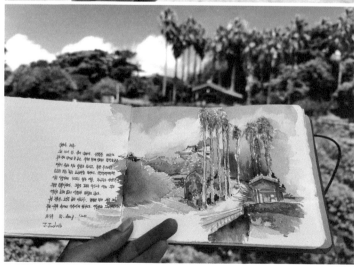

1. 관음사, 은행나무 · 2021년 11월
2. 표착기념관, 용수리 · 2022년 3월
3. 약천사 2020년 8월

특별한 건축 어반 스케치를 하고 싶을 때는 세계적인 건축가 안도 다다오의 본태박물관 같은 건축물과 제주 7대 건축물, 김대건 신부 성당처럼 기념비적인 건축물을 그릴 수 있다.

　제주엔 오랜 역사를 지닌 성당이 많으며 사찰은 도심과 시골 어느 동네마다 있을 정도로 많아서 기와지붕의 한옥을 그리고 싶을 때는 사찰을 찾곤 한다. 어떤 사찰은 특별히 아름다운데 동양 최대 규모의 대적광전과 야자수가 있는 약천사, 연못과 붉은 배롱나무가 있는 고려 시대 목조 건축물 법화사, 제주에서는 보기 드물게 오래된 은행나무의 관음사, 설경과 단풍이 아름다운 천왕사가 있다.

또한 제주에는 전국에서 가장 많은 테마파크가 있지 않을까 싶을 정도로 다양한 테마파크가 있다. 자연친화적인 테마파크와 공원, 박물관과 미술관, 기념관과 전시장이 제주에는 아주 많다. 테마파크에선 평소에 그리지 않는 이색적인 소재를 그릴 수 있다. 박물관과 미술관은 건물이 아름답고 정원이 잘 꾸며져 있어 온종일 어반 스케치를 할 수 있는 장소다. 세계적인 화가의 전시를 여는 제주도립미술관, 제주 7대 건축물에 선정된 현대미술관, 이중 섭 미술관처럼 개인 미술관도 많다.

우도 훈데르트바서파크 · 2022년 5월

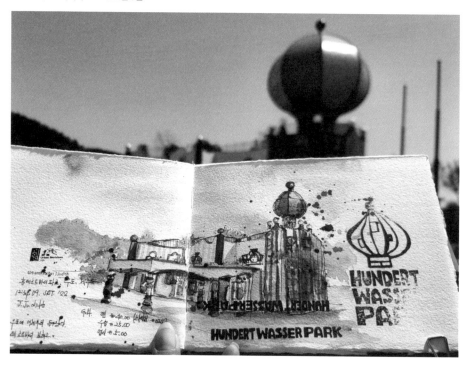

김녕마을 · 2021년 9월

책을 좋아하는 나는 작은책방 여행도 자주 하는데 제주에는 마을마다 올레길마다 심지어 우도에도 작은책방이 있다. 작은책방의 매력은 책방 주인의 취향으로 서가가 꾸며졌다는 것인데 책을 좋아하는 책방 주인들이 가져다 놓은 책들은 평소 내가 잘 모르는 비건 책방이나 고양이 전문 책방처럼 독특한 취향의 책들로 채워진 책방도 있다. 제주의 작은책방들은 대체로 제주 옛집들을 개조해 제주스럽고 정겨운데 제주의 시골 마을에 위치해 마을 여행도 겸할 수 있어 나는 한때 어느 마을에서 온종일 여행을 하면 그 마을 책방에서 책을 구입해 여행의 기념품으로 삼곤 했다. 어반 스케치만으로도 그 여행의 기념품(?)을 남기는 것인데 책까지 얻으니 여러모로 풍요로운 제주 어반 스케치다. 이러니 내가 10여 년째 1년 365일 날이면 날마다 어반 스케치를 할 수 있는 것이 아닐까.

여행의 섬 제주에서는 날마다 어반 스케치를 할 수 있을 만큼 가고 싶고 보고 싶고 그리고 싶은 것들로 넘쳐난다. 바다와 오름이 있는 자연의 섬 제주는 제주올레길, 한라산 둘레길처럼 걷기 여행길이 잘 되어 있고 원도심과 옛집들이 모인 시골 마을에서도 온종일 어반 스케치를 할 수 있다. 책 좋아하는 사람들은 작은책방 투어를 하고, 카페 좋아하는 사람들은 카페 투어를 하며 어반 스케치를 할 수 있을 만큼 제주에는 작은책방과 카페가 많다. 박물관과 미술관, 공원과 전시장과 같은 테마파크 역시 구석구석 가득하고 제주의 7대 건축물을 포함해 역사적인 건축물과 세계적인 건축물도 다양하다.

김영갑 갤러리 두모악 · 2021년 10월

구억리, 현장 수업 후 카페 · 2021년 6월

　국내 관광지 1등, 세계적인 여행지인 제주답게 거리는 청결하고 가로수
와 꽃들이 잘 가꾸어져 있다. 제주 전 지역으로 버스가 다니고 제주시티투
어버스가 운영되며 렌터카는 국내 최다 보유, 숙소는 고급 리조트에서 비즈
니스 호텔까지 여행자의 취향대로 선택할 수 있다. 맛집과 카페 투어를 테
마로 여행과 어반 스케치를 할 수 있을 만큼 제주의 맛집과 카페들은 또 하
나의 여행 문화를 선사한다.

제주에서 어반 스케치를 시작하게 된 것은 당연한 일인지도 모르겠다. 날이면 날마다 어반 스케치를 해도 여전히 그리고 싶은 것들로 가득한 나의 제주 어반 스케치는 SNS를 통해 '유딧의 제주 어반 스케치'로 알려지면서 제주대학교 평생교육원에 어반 스케치 강좌를 개설해 이 글을 쓰는 현재 15기의 입문반을 배출했다. 1년에 두 번 1학기와 2학기에 걸쳐 입문반 수업을 하는데 20명을 정원으로 했으니 지금까지 300여 명의 제주 어반스케처를 탄생케 한 셈이다. 여담으로 나의 어반 스케치 수업은 수강 신청이 시작되면 1분 안에 정원이 마감되는 인기 강좌로 알려졌다. 정기 수업뿐 아니라 수강생들과 매학기 1박 2일 어반 스케치 워크 캠프를 가서 어반 스케치에만 집중할 수 있는 프로그램을 운영하고, 수강생뿐만 아니라 육지 스케처들도 함께 하는 스케치워크 '그림 어게인'을 시즌마다 진행하고 있다. '그림 어게인'은 제주에서 시작해 해외로 넓혀 세계 어느 도시에서 함께 여행하며 어반 스케치를 하고 있다.

1 **2** 1. 일본 간사이, 해외 스케치 워크 '그림 어게인' 2. 우도, 유딧의 어반 캠퍼스 스케치 워크 캠프

김녕 청굴물, USkJeju Island 정기모임

　여행과 어반 스케치를 하기 좋은 제주는 어반스케처라면 꼭 가서 그려보고 싶은 한국의 어반 스케치 성지로 어반스케처스의 로망이 될 것이다. 어반스케처스Urban Sketchers는 USk심포지엄이라는 이름으로 1년에 한 번 전 세계의 어느 도시에서 심포지엄을 열고 있는데 언젠가는 제주에서도 USk심포지엄이 열릴 날이 오지 않을까.

2

하필이면
제주에서 어반 스케치를

오랜, 그림의 로망

내가 미술 전공자가 아니라고 하면 사람들은 놀라곤 한다. 그림을 가르치니 당연히 미술 전공자라고 생각했을 것이다. 언젠가 어느 지방 도시에 스케치 워크숍 강사로 초청되어 갔을 때, 다른 강사 분과 함께 방을 배정 받은 적이 있었다. 미술을 전공하고 수십 년 동안 그림을 가르쳐 온 그분의 그림을 평소 좋아했기에 주최 측에 방을 같이 쓸 수 있도록 요청했다. 그런데 그분도 내가 미술을 전공한 줄 알았다며 나의 어반 스케치에는 나만의 그림이 분명히 보인다고 했다. 그만큼 내가 그림을 그리고 가르치는 일에 열정적이라는 얘기가 아닐까.

현장 수업

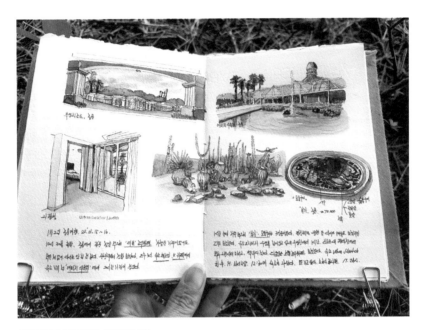

서귀포 중문, 여행 저널 · 2022년 1월

문학이나 문예창작을 전공해야 소설가가 될 수 있는 것이 아닌 것처럼 그림도 그러하겠지만 의외로 어반 스케치 작가와 강사 중에 미술을 전공한 사람이 많지 않다. 완성적인 작품을 그려 미적 결과물을 목적으로 하는 미술 형식의 관점에서 보면 미완성도 완성이라는 어반 스케치는 예술 작품으로 보이지 않을 수도 있겠다. 그림에 여백을 많이 두거나 반이 접힌 종이에 그리거나, 그림 속에 그림 외에는 작가 사인 정도만 하는 여타의 미술 형식과 달리 글을 적고 명함이나 스탬프 등 온갖 텍스트를 오리고 찢어서 붙이는 어반 스케치는 스토리와 기록에 중점을 두는 저널 형식의 성격을 가지고 있다.

See the world one sketch at a time.

Urban Sketchers is a global community of sketchers dedicated to the practice of on-location drawing. We share our love for the places where we live and travel—one drawing at a time.

Who We Are

글로벌 어반스케처스 홈페이지
https://urbansketchers.org/

2015년 2월, 제주로 이주하면서 어반 스케치를 시작했다. 현장에서 그림을 그려 블로그에 글과 함께 올리니 누군가 내가 하는 것이 '어반 스케치'라 해서 찾아봤더니 시애틀에 사는 저널리스트 가브리엘 캄파나리오가 현장에서 그림 그리는 것을 좋아하는 스케처들과 2007년에 만든 공동체 모임이 어반스케처스Urban Sketchers였다. '어반 Urban'이라는 말처럼 그들이 살고 있는 도시를 집 창문, 카페, 공원과 길거리에서 사진이나 기억이 아닌 현장에서 눈으로 직접 보며 그리는 것이 어반 스케치였던 것이다.

도시에 살고 있는 스케쳐가 빌딩과 차량, 사람들을 그린다면 제주에 살면서 바다와 오름에서 주로 그림을 그리는 나의 어반 스케치는 자연이 주제였다. '어반'을 서울과 시골이란 이분법의 개념이 아닌 인간이 터를 만들어 모여 살고 있는 도시라고 생각하지만 도시 스케쳐들이 주로 그리는 도시의 풍경과 달리 자연을 주제로 하는 나의 어반 스케치를 구분하기 위해 '유딧의 제주 어반 스케치'라는 제목으로 블로그에 글을 올렸다. 어반 스케치가 생소하던 당시에 날마다 바다에서 그리는 내 그림을 보고 어반 스케치는 자연을 그리는 것이라고 오해할 것 같아서였다.

제주유딧 블로그 '찬제주가'
https://blog.naver.com/risapa

잉크를 넣은 만년필로 스케치해서 선은 뚜렷하지만 물 칠을 많이 하는 수채 물감 채색이 얼핏 보면 일반적인 수채화처럼 보이는데 화면 구성이 다른 것이 내 그림의 특징이다. 그림의 화면을 불규칙적으로 잘라 여백을 많이 주었다. 처음엔 그리기 싫은 것은 그리지 않았던 것이 시작이었다. 보이는 것을 전부 그리는 것이 아니라 그리고 싶은 것을 그리기 때문에 내가 표현하고 싶은 주제에 불필요한 것들은 삭제하는 식이다. 삭제한 자리에 다른 것을 채우는 것은 진실하지 않다고 생각해 종이의 여백을 그대로 비워두었다. 어반 스케치는 지금 내가 바라보는 세상을 똑같이 그리는 것이 아니라 진실하게 표현하는 것에 예술적 미학을 가지고 있다. 세상을 있는 그대로 그리는 것을 예술이라 할 수 없다. 세상을 똑같이 그릴 수도 없지만 환경적 제약으로 대부분 빠른 시간 내에 완성해야 하는 어반 스케치에서는 그리고 싶은 모든 것을 전부 그릴 수도 없기에 선택과 삭제가 필요하다.

톨칸이, 우도 · 2022년 5월

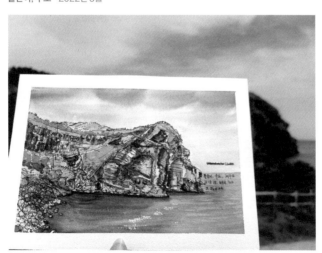

미술 전공이 아니라고 하면 오랫동안 그림을 배웠거나 어렸을 때부터 잘 그렸을 거라고 짐작하는 사람들도 있는데 나는 그것도 아니다. 그림은 내 삶에서 멀었고 가까워지고 싶어도 가까워질 수 없었다. 그렇다 하더라도 야구장에서 공이 날아오는 것을 보며 이제부터 소설을 써볼까 하던 하루키처럼 어느 날 갑자기 그림을 그린 것은 아니다. 그림 그리기는 내 삶에서 멀리 있었어도 그림을 향한 동경은 내 안에 오랫동안 자리하고 있었다.

중학교 때 가장 친했던 두 명의 친구가 있었다. 한 친구는 순정만화 여주인공의 손을 기가 막히게 잘 그렸고 또 다른 친구는 미술 학원에 다니는 만큼 그림을 잘 그려 상도 타곤 했는데 수채화를 특히 잘 그렸다. 길고 가는 손의 다양한 동작을 연습장 가득 매일 그렸던 친구는 나에게 그림 천재로 보였고 어느 미술 수업 때 운동장 화단에서 그림을 그렸던 날, 흙탕물처럼 보이는 칙칙한 내 그림과 달리 맑은 그림을 그렸던 미술 학원 다니는 또 다른 친구, 두 친구처럼 그림은 타고난 재능이 있거나 배워야만 그리는 줄 알았다.

고등학교 때는 줄 공책에 그림을 그리면서 소설을 지었다. 어려서부터 줄곧 머릿속으로 이야기를 만들었던 것을 쓰기 시작한 것이다. 혼자 있거나 잠자리에 들기 전에 하루 종일 머릿속으로 쓰던 이야기는 어느 날부터 공책에 옮겨졌다. 분명한 모습과 정체성이 부여된 인물들은 시간과 공간적 배경 속에 들어있고 기승전결의 스토리도 있었지만 막장 드라마 같기도 동화 속 공주 왕자 이야기 같기도 한, 현실에선 결코 실현될 수 없는 이야기여서 비밀일기처럼 혼자 쓰고 혼자 보곤 했다.

20대에는 너무 바빠서 그림을 잊고 살다 30대에 일주일에 한 번 동네 문화센터에 소묘를 배우러 갔는데 실망만 안고 서너 달 만에 그만 두었다. 4절지 스케치북, 심 굵기가 다른 열두 가지 연필과 지우개를 재료로 준비해 갔더니 사진 한 장을 주면서 무조건 그리라 해서 묻지도 못하고 혼자서 겨우 그렸더니 또 다른 사진을 주기에 그 사진을 절반쯤 그리다 그만 두었다. 학교 미술 시간 말고는 그림을 배운 적이 없던 나는 화실이나 학원에서는 다 그렇게 가르치는 줄 알고 역시 그림은 재능이 있는 사람만 그리는 줄 알았다.

미술관 관람을 여행 삼아 다니고 세계적 화가들의 그림과 도록 보는 것을 취미로 삼았다. 세계적인 화가들의 그림을 직접 보는 전시 관람은 언제나 가슴이 뛰었다. 미술관에 가면 큐레이터의 설명을 듣는 것보다 혼자만의 감상으로 즐겼다. 잘 모르는 화가나 미술사도 전시장의 안내문을 꼼꼼하게 읽으면서 알아갔다. 직접 보고 듣고 읽으며, 원화의 질감이 전해주는 촉감과 미술관의 향기까지 함께 한 생생한 경험은 감각적으로 다가와 감동이 크고 오랜 기억으로 남았다. 전시 관람 후엔 전시장 기념품 숍에서 도록을 구입해 두고두고 전시의 감동에 젖곤 했다.

육지에 살 때 중학교에서 국어를 가르쳤는데 독서 수업에서는 독후감을 글 대신 그림으로 그리라 할 때가 많았다. 독후감을 글로 쓰라 하면 싫어하는 아이들도 그림으로 그리라 하면 눈빛이 반짝반짝 빛났다. 8절지 누런 갱지에 연필과 볼펜으로 그리고 채색이라곤 색연필이 전부인 그림이지만 아이들의 그림은 놀라웠다. 글로 쓴 독후감을 첨삭하고 채점하는 일은 지루했는데 그림이 그려진 독후감을 보는 것은 언제나 즐거워 은밀히(?) 즐기곤 했다. 아이들의 상상력과 솜씨가 부러웠다. 제주로 이주해 올 때 그림으로 그려진 아이들의 독후감을 수십 장 들고 왔는데 지금은 어디론가 사라져 아쉽기만 하다.

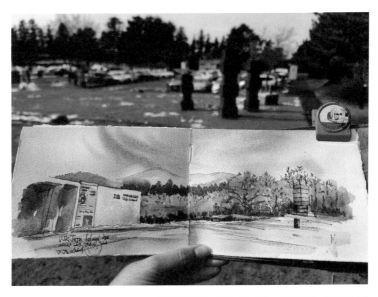

제주도립미술관, USkJeju Island 정기모임 · 2024년 1월

제주에 이주한 2015년 2월, 몇 년 동안 살았던 경기도 어느 지방 도시에서의 삶을 5톤 트럭에 싣고 나와 남편은 승용차로 남쪽 끝 항구로 갔다. 제주에서 살고 싶어 그날만을 기다렸던 지난 몇 달이었는데 남쪽으로 가는 길에서 나는 소리 내어 엉엉 울었다. 그때 나는 어떤 예감을 했던 것일까. 다시는 육지에서 살 날은 오지 않을 것이라는. 그것은 슬픔이라기보다 나의 한 시대가 끝나는 데에 대한 애도였다. 제주에서 살고 싶은 마음으로 육지를 떠나지만 삶이란 알 수 없는 것, 언젠가 다시 육지로 돌아갈 수도 있다고 생각했는데 그 길에서 나는 갑자기 어떤 감정에 휩싸이게 되었다. 육지에서의 삶은 끝났다. 제주에서 나의 인생 2막이 시작된다. 남들은 정년퇴직을 인생 2막이라고 생각하는데 고작 그 나이에 그런 생각을 했다. 그만큼 육지와 제주에서의 내 삶은 180도로 바뀌었다. 주거지가 도시와 자연이라는 환경적 요인만 바뀐 것이 아닌 직업이 바뀌고 삶의 가치도 달라졌다. 애초에 나는 삶에 대해 어떤 생각을 한 적이 없었다. 하루하루를 열심히 사느라 급급했으니까.

제주에 오자마자 걷기 여행을 하고 그림을 그리게 된 것은 우연이었다. 그런 건 상상으로도 바람으로도 없었다. 여행과 그림을 좋아했지만 그것들의 언저리에서만 맴돌던 삶이었다. 그토록 좋아하는데도 원하는 대로 실컷 여행을 해 본 적이 없었고 제대로 그림을 그린 적도 없었다. 육지에서의 삶은 주어진 일에 열심인 것 외에 다른 일을 하거나 생각하기엔 여유가 없었다.

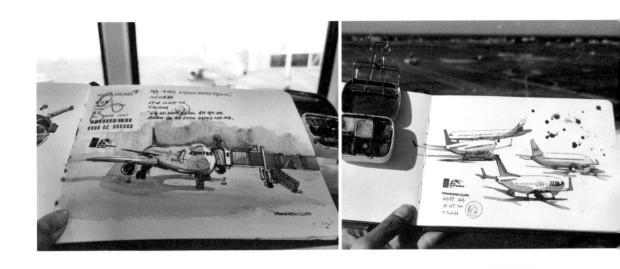

1. 제주공항 국제선 · 2023년 10월 2. 제주공항 국내선 전망대 · 2022년 10월

그런데도 몇 장쯤 그림을 그린 적이 있다. 어느 주말 낚시하는 남편 옆에서 그림을 그리던 평화로운 오후, 대학원 친구들의 부산 여행에서 스타벅스 창밖으로 보이던 광안대교의 멋진 선, 독서 수업으로 온종일 학교 도서관에 갇혔던 눈 내리는 날 창밖의 앙상한 나무를 그렸다. 2007년은 미국의 어느 도시에 사는 저널리스트가 어반스케처스를 만든 해였는데 그런 걸 알 리 없는 내가 같은 해에 친구들과의 여행 중 카페에서 창밖의 광안대교를 그렸다. 기록을 좋아하는 나는 글처럼 그림으로 특별한 순간을 남기고 싶었나 보다.

여행 중에 나는 종종 그림을 그리고 싶었다. 주말마다 남편과 숲이나 바다로 캠핑을 가곤 했는데 부연 서해안의 바다를 보면서 나는 문득 그림이 그리고 싶어지면 그림 대신 학생들이 쓴 글을 첨삭했다. 여행에 무슨 일거리를 가져가나 싶지만 주말까지 꼬박 해야 끝날 일을 들고 여행을 떠나버렸다. 1박 2일의 짧은 여행이었지만 주말에는 일 하기 싫어하는 나였던지라 여행지에서라면 그나마 덜 억울할까 싶어 했던 학생들의 글 첨삭은 의외로 재밌었다. 하기 싫은 일도 여행 중에는 다 좋은 걸까 나는.

어느 여행 중 식당 앞에서 줄 서며 기다리다 갑자기 엉뚱하게도 그 식당을 그리고 싶었다. 기울어진 목조 가옥이 인상적이어서만은 아니었다. 남편과의 그 여행이 좋았고 맛있는 음식을 먹기 위해 줄 서며 기다리는 그 여유가 좋았다. 줄 서서 기다리는 동안 그림을 그리고 싶었다. 지금이라면 금세 그릴 수 있었겠지만 그때는 그런 그림을 그릴 수 있다는 생각조차 못해 그저 머릿속으로만 그림을 그리곤 했다.

마라도, 가파초등학교 마라분교 · 2021년 11월

여행 중에 어째서 그림을 그리고 싶다는 생각을 했을까. 사진만으론 충분하지 않았던 걸까. 여행을 하면 왜 그렇게 그림이 그리고 싶었을까. 여행은 특별하기 때문이다. 여행은 그저 좋고 행복한 시간으로만 가득하기 때문이다. 여행은 더러 불편하고 그 과정에서 좋지 않은 일도 생길 수 있지만 여행에서 겪는 일들은 여행의 일부일 뿐이다.

여행은 일상과 다르다. 도시에 사는 나에게 자연은 언제나 특별한 풍경일 수 있겠지만 꼭 그래서만은 아니다. 도시에도 공원이 있고 산에도 오를 수 있다. 바다를 보려면 차로 두어 시간은 가야 했지만 마음만 먹으면 주말에 얼마든지 바다를 보러 드라이브 할 수도 있다. 하지만 그런 건 여행이 아니다. 여행은 일상을 완전히 떠나야 한다. 일상의 일이 여행이라고 끝나는 것은 아니지만 여행을 시작하는 순간부터 망각이라는 약을 먹는다. 망각의 약을 먹고 아무 일도 없었던 것처럼, 일상의 삶과 여행의 삶은 완전히 다른 것처럼 기묘한 환각에 빠져야 여행이다.

신창 풍차 해안도로 · 2021년 7월

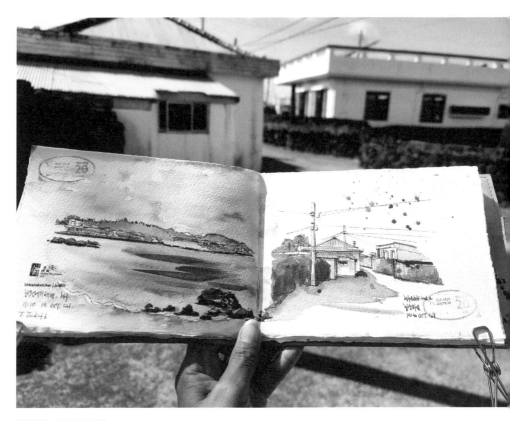

김녕마을 · 2021년 10월

　여행은 특별하다. 특별한 순간을 특별하게 기록하고 싶어 그림을 그리고 싶었던 것은 아닐까. 그때의 나는 소실점이니 투시니 그런 건 몰라서 은행나무 가로수 길과 광안대교를 기묘하게 그려놓고도 그리는 동안에도 그린 후에도 너무나 좋아했다.

　어쩌면 나는 삶의 특별한 시간을 그림으로 그려서 소유하고 싶었나 보다. 어떤 여행도 곧 끝나리란 것을 알기에 얼마쯤은 쓸쓸하고 안타까운 마음이 여행 내내 함께 했기에 온전히 여행을 누릴 수 없었는데 그림을 그리면 그 여행을 온전히 소유하는 것 같았다.

어반 스케치로 풍요로운 삶

'글을 쓰고자 하는 주체 못할 욕구'를 의학적 용어로 하이퍼그라피아 Hypergraphia라고 한다. 글을 쓰고 싶은 마음과 동시에 뇌가 글을 쓰는데 측두엽에 어떠한 문제가 있을 때 하이퍼그라피아 현상이 일어나는 사람들로 하여금 글을 쓰게 만드는, 일종의 질병이라고 한다. 여덟 살에 그림일기부터 시작한 나의 쓰기 생활은 평생에 걸쳐 끊이지 않고 이어졌다. 일기와 에세이, 독후감과 감상문에 소설까지, 온갖 것을 쓰다 국어국문학을 전공했다. 글을 쓰고 싶어 주체 못하는 욕구가 질병이라면 나는 초등학교 1학년 때부터 병을 안고 있었던 걸까. 국문과에 진학하면 제대로 읽고 쓰는 법을 배워 평생 실컷 읽고 쓸 줄 알았더니 선생이 되었을 뿐 쓰기 인생에 달라진 점은 없었다. 하이퍼그라피아의 또 다른 문제는 문구 수집광이 된다는 것과 집안에 노트와 수첩이 쌓여 간다는 것이다. 보관만 할 뿐 다시 들춰보는 일도 드문 것이 오늘은 오늘의 쓰고 싶은 것들로 넘쳐나기 때문이다.

갑자기 왜 그림을 그리게 되었느냐는 질문을 받을 때마다 나는 "제주에서 만난 색을 표현하기에 나의 부족한 언어에 한계를 느껴서"라고 답했지만 사실은 색의 문제가 아니다. 예를 들면 지금 나는 창밖의 나무를 바라보며 어떤 감상에 젖는다. '추적추적 비 내리는 겨울 아침, 바람에 흔들리는 나무'는 지금 내가 보는 풍경에 대한 내 감정을 다 표현하지 못한다. 지금 내가 느끼는 나무의 이미지를 내가 아무리 열심히 설명해도 독자는 상상할 수 없을 것이다. 사진을 찍어 보여주어도 마찬가지다. 어떤 단어로 조합을 해도 나의 언어는 다른 사람들도 쓰는 '죽은 언어'에 불과하다. 처음이자 유일

한 나의 언어, 내 안에서 나와 내게서
표현되는 시각적이며 문학적인 언어를
나는 표현할 수 없었다. 그래서 그림을
그렸다. 나에게 어반 스케치는 그림이
아닌 쓰기의 한 부분이며 표현의 확장
이었고 지금 이 순간의 기록이었기 때
문에 금세 빠져들고 꾸준히 할 수 있었
던 것 같다.

비자림 · 2023년 11월

　누군가에게 보여 줄 그림이 아니고
그림으로 업을 삼을 것이 아닌, 그저 일기나 메모처럼 쓰기 생활의 일부이자
기록의 확장이 되어줄 정도만 그릴 수 있으면 되었다. 그래서 생각해 낸 것이
독학이었다. 나는 다른 사람들과 함께 뭔가를 배우는 방식이 잘 맞지 않는
다. 수영이 그랬고 영어 회화가 그랬다. 이해하지 못하면 다음 진도로 넘어
가지 못하는 나는 배움의 과정이 느려 여러 사람과 함께 배우는 것은 맞지
않았다. 게다가 바쁜 일상 속에서 내가 원하는 시간에 맞춰 배운다는 것도
쉽지 않았다. 혼자서 조용히, 진득하게 파고들며 독학하는 스타일이다. 그런
데 그림이 독학으로 될까? 대형서점에 가서 이 정도면 나도 그릴 수 있을 것
같은 책을 골랐다. 책의 처음부터 끝까지 무조건 따라 그렸다. 간단한 형태
의 라인 드로잉부터 시작했다. 그리기 쉽고 책도 얇아서 진도는 팍팍 나가
어느새 그 시리즈를 거의 다 따라 그렸다.

다음으론 수채화를 책으로 독학했다. 첫 물감을 사고 어찌나 가슴이 두 근거렸던지. 몇 만 원짜리에 명품을 산 것 마냥, 내가 가져선 안 될 과분한 무엇을 소유한 것 같아 끝까지 그리기로 마음먹었다. 드로잉처럼 수채화도 처음부터 무조건 따라 그렸는데 신기하게도 그려졌다. 사실 좀 놀랐다. 수채 화가 이렇게 쉽게 그려지는 것이라니. 물론 쉽게 그린 것은 아니었다. 지금 그 책의 그림들을 다시 그린다면 두어 시간이면 족할 것을 그때는 하루 온 종일 그렸으니까. 오죽하면 엄마가 "그림은 뭐 하러 그리냐, 힘들기만 하고" 라고 할 정도였다. 그때의 그림을 보면 초보자의 고심과 회한이 느껴져 웃 음이 난다.

수채화 책을 따라 그리느라 땀을 빼고 있을 때 블로그에서 신기한(?) 사 람을 알게 되었다. 그 사람은 카페나 공원에서 그림을 그린다. 초보자인 내 가 봐도 형태가 틀리고 채색도 묘한(?) 그림을 진지한 자세로 대하며 '오늘 도 그렸다, 빨리 그렸다'며 미션에 도전해 성공한 사람처럼 기뻐했다. 도대 체 왜 그런 그림을 그리는지, 잘 그리는 것이 아닌 빨리 그리는 것을 왜 중요 하게 생각하는지 질문했더니 그녀도 잘 모르는 눈치였다. '길 드로잉'을 잠 시 배웠는데 그냥 그런 그림이라고 할 뿐이었다. 그때는 그녀도 나도 몰랐 을 뿐 그것은 어반 스케치였다.

어반 스케치는 그림을 배운 적이 없어도 할 수 있고 조금만 배워도 당장 시작할 수 있다. 여타의 미술 장르에 비하면 접근성이 쉽고 실력의 장벽은 낮 으며 장비 또한 저렴해서 부담이 없다. 어반 스케치 장비는 작고 가벼워 들

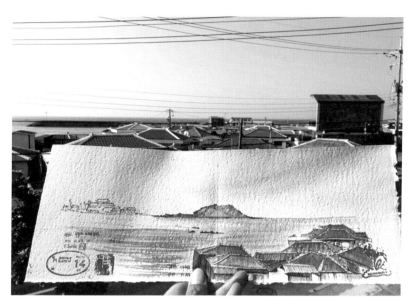

한림 옹포리, 제주올레길 14코스 · 2020년 4월

고 다니면서 언제든지 하고 싶을 때 할 수 있다는 것이 내게는 큰 매력이었다. 나는 날마다 제주 구석구석으로 걷기 여행을 했는데 그때마다 그림을 그렸다. 도대체 왜 길에서 그림을 그리는지 이제는 사람들이 내게 묻는다. 어반 스케치는 나에게 획기적이고 신선하며 스릴과 감동이 함께 하는 종합 예술이자 기록이었다. 글쓰기에 대한 욕구를 어반 스케치로 풀어내며 세월 가는 줄 몰랐다. 낮에는 걸으며 그리고 밤에는 블로그에 글과 그림을 올렸다.

나는 매일 바다와 오름에서 그림을 그렸다. 그리고 싶은 것을 어떻게 표현하면 좋을까 고심하고 연구하며 현장에서 그린 것이 내 그림의 배움이자 오늘의 기록이었다. 어제는 그릴 수 없던 것을 오늘은 그릴 수 있어 나는 기뻤다. 그림에 관한 책도 꾸준히 찾아보았는데 전문적인 지식을 조금은 갖게 되었고 그것은 나중에 그림을 가르칠 때 자양분이 되어 주었다.

어반 스케치에서 중요한 것은 그림을 잘 그리는 것보다 스토리텔링과 꾸준히 기록하고자 하는 열정이다. 삶의 모든 순간을 언제 어디서나 기록할 수 있는 어반 스케치로 내 삶은 더욱 풍요로워졌다.

오늘도 오늘을 그린다, 제주에서

어반 스케치는 기억이나 상상으로 그리는 그림이 아니라 지금 이 순간 내가 있는 현장에서 일어나는 사건을 그리는 것이다. 기억이 과거라면 상상은 미래에 속한다. 어반 스케치는 과거도 미래도 아닌 지금 이 순간, 현재를 그리는 것이며 어반 스케치를 그린다는 것은 현재를 산다는 것이다.

카페 · 2020년 5월

특별한 이유 없이 어떤 일을 하기 싫거나 꼭 해야 하는 중요한 일인데 자꾸 미룰 때 나는 그 일의 과정이 아닌 결과를 상상한다. 결과를 상상하면 내 몸은 이미 자연스럽게 움직이면서 과정을 즐기고 있다. 미래의 내가 현재의 나를 움직이게 하는 것이다. 나의 행복은 작고 소소한 것들의 반복이다. 매일 아침 커튼을 젖히면 펼쳐지는 하늘, 하루를 시작하는 커피와 나른한 오후의 느슨한 평화, 잠자리에서의 독서에 나의 오늘은 행복하다. 심드렁한 날씨도 햇살만큼 행복해질 수 있다. 소소한 행복으로 채워지는 매일의 오늘, 나는 행복해지기 위해 귀찮은 과정도 기꺼이 즐겁게 바꾼다. 그러다보면 과정 자체가 즐거워서 결과가 어떻든 상관없어진다. 미래의 나는 내가 오늘을 살기를 바란다. 지금 이 순간을 기록하는 어반 스케치를 매일 할 수 있는 것도 소소한 행복을 채우기 위한 또 하나의 '과정'이어서다. 어반 스케치의 완성과 결과를 크게 중요하게 생각하지 않는 것은 당연한 일이다. 인생이란 결과를 누리는 시간은 짧고 과정이 훨씬 길다. 현재를 산다는 것은 어떤 선택에 대한 과정을 사는 것이다.

여행과 그림이 일이 되면 예전만큼 마냥 신나고 자유롭게 즐기지 못할 수도 있을 텐데 나는 일에서도 행복을 찾으려고 한다. 내가 좋아하고 즐길 수 있는 주제와 테마를 만들어 여행하고 그림을 그린다. 여행 리스트나 하고 싶은 어반 스케치 목록을 작성하는 일은 습관이 되었다. 행복은 순간의 쾌락이 아닌 습관의 즐거움이다. 소소한 행복이 습관처럼 채워지는 일상이 연속된다면 행복한 삶을 사는 것이다. 나에겐 죽기 전에 하고 싶은 거창한 버킷 리스트가 없다. 죽기 전에 이루고 싶은 버킷 리스트는 리스트에 불과하다. 오늘을 사랑하는 나는 소소한 행복 리스트를 잔뜩 만들어 두고 현재를 살아가고 있다. 이런 나에게 어반 스케치는 끝이 없는 소소한 행복 리스트다.

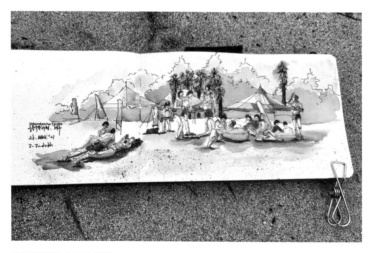

중문색달해변 · 2021년 5월

어떤 일을 해야 할지 말아야 할지 고민이 되면 나는 일단 하고 후회하지 않기 위해 최선을 다한다. 결과가 만족스럽지 못해도 다음엔 그런 선택을 하지 않으면 된다는 판단을 얻을 수 있으니 일단 행동하고 보는 식이다. 어떤 일에 도전할 수 있는 용기가 한 뼘 더 자라는 셈이다. 걷기 여행에서 나는 과거의 나와 만났다. 내가 몰랐던 나였

노꼬메오름 · 2020년 12월

다. 과거의 나를 통해 나는 누구인지, 무엇을 좋아하고 싫어하는지 내가 가진 것과 갖지 못한 것이 무엇인지 인간적 능력과 한계가 하나하나 드러났다. 그것은 현재의 나였다. 과거의 내가 쌓여 현재의 내가 되었듯 미래도 마찬가지일 것이다. 그러니 걱정할 필요 없이 오늘을 살기 위해 최선을 다하고 소소한 행복으로 내 삶의 시간을 채울 것이다. 미래는 욕망하되 욕심내지 않고 불행이 찾아오면 흔들리지 않고 차분히 받아들이며 맞설 수 있는 용기를 키울 것이다.

현재를 살면 세월은 빠르고 삶은 짧게 느껴진다. 그래서 나는 시간을 붙들고 행복한 순간을 소유하기 위해 어반 스케치를 한다. 행복한 시간을 그림으로 남기면 더 크고 깊게, 오래 누릴 수 있다. 그림으로 그린 시간과 세상은 소유한 것처럼 느껴진다. 이 세상은 내가 소유할 수 없는 것으로 가득하지만 나는 그것들을 지금 이 순간 그림으로써 오늘을 사는 기쁨을 얻는다.

삶을 산다는 것은 현재를 사는 것이다. 일어날지도 모르는 불확실하고 불투명한 미래에 대한 걱정과 불안으로 가득한 삶은 삶을 산다고 할 수 없다. 걱정과 불안은 미래의 몫이다. 어떤 삶을 살고 싶은지, 어떤 사람이 되고 싶은지를 위해 오늘을 살아야 한다. 미래에 대한 걱정과 불안은 내가 누구인지, 어떤 삶을 살고 싶은지 알 수 없는 데서 찾아온다. 미래를 준비하는 것과 미래를 위해 오늘을 저당 잡히거나 유예하는 것은 다르다. 삶은 계획대로 흘러가지 않고 어떤 일이 일어날지 알 수 없기에 살 만한 것이다. 오늘이라는 선물과 소소한 행복들에 감사하는 마음으로 나는 오늘도 오늘을 그린다.

전농로, 벚꽃 · 2021년 3월

제주 찬가

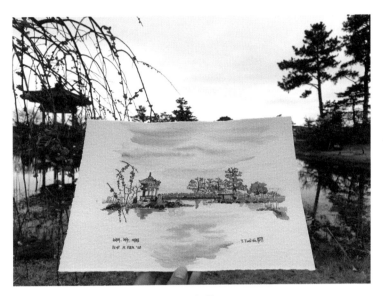

노리매, 엄마와의 마지막 여행 어반 스케치 · 2020년 2월

제주에서도 도심에 살고 있어 육지에서 살았을 때와 다르지 않은 주거지 풍경인데도 제주는 문 밖만 나서도 여행지라고 했던 엄마는 1년에 두어 달은 우리집에 머물렀다. 육지에서 살 때는 우리집에서 묵은 적이 없던 엄마였다. 엄마 집이 우리집과 가깝기도 했지만 딸네 집이라도 잠자리를 불편해 했다. 그보다 육지에서 우리 모녀는 시간을 함께 보내는 법을 몰랐다. 내가 제주에서 살 거라 했을 때 처음에 엄마는 충격을 받은 얼굴로 아무 말도 하지 않았다. 나중에서야 밤마다 잠을 이루지 못했다고 말했다.

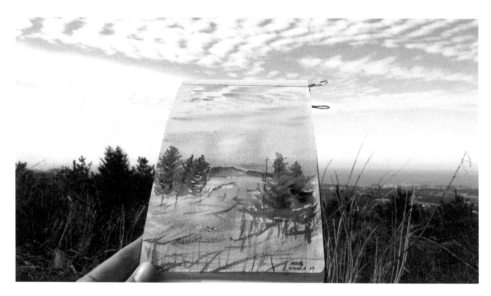

세미오름, 엄마와 함께 오른 이 오름에서 오름 그리는 나만의 방법을 얻었다 · 2016년 12월

　　엄마는 제주에 자주 왔고 날마다 이곳저곳으로 데려가 달라고 할 정도로 제주를 너무 좋아했다. 엄마의 형제, 자매들에게도 자랑하며 여름이면 할머니까지 그 많은 외가 식구들을 우리집으로 몽땅 부르곤 했다. 한꺼번에 열두 명이 며칠 동안 우리집에 머문 적도 있었다. 육지에 살 때는 엄마와 둘이서 여행을 한 적이 없었는데 제주에서는 수없이 많은 여행을 했다. 오름과 바다, 섬과 숲으로, 꽃 많은 공원과 카페까지. 엄마가 꽃 좋아하는 것은 알았지만 그렇게나 좋아하는 줄은 몰랐다. 조용하고 가만히 앉아 있어야 하는 공간을 답답해하던 엄마가 카페도 가주었다. 그 숱한 곳들에서 그림을 그리는 나를 기다려주었고 혼자 가기 무서운 곳에 앞장서서 씩씩하게 함께 가주었다. 내가 그림을 그리는 동안 뒷짐 지고 콧노래를 부르며 내 주위를 왔다갔다 하던 엄마, 영주산(성읍 소재 오름)에서 두 발 쭉 뻗고 앉아 죽으면 새가 되어 세상을 훨훨 날아다니고 싶다던 엄마는, 정말로 새가 되었을까.

제주를 그토록 좋아하던 엄마, 아이처럼 흥분하고 소녀처럼 설레며 반짝반짝 빛나던 엄마와 함께 여행하던 제주에서의 5년, 비로소 나는 엄마를 이해하게 되었다. 내가 여행을 좋아하는 것도 엄마를 닮았다는 것을 알았다. 제주가 아니었다면 알 수 없고 이루지 못할 일들이었다. 엄마와의 추억을 남겨준 제주에 나는 감사하다.

　　어느 오름에서 어반 스케치를 할 때 문득 어떤 소리가 들려왔다.
　　"고마워. 나를 그려줘서."

　　아무도 없는 오름에서 혼자 가만히 앉아 그림을 그리니 무아지경에 빠져 마음의 소리가 들려왔다고 착각할 수도 있겠지만 그렇다 하더라도 그 소리는 분명 다른 이가 내 마음에 불러일으킨 말이었다. 깜짝 놀란 나는 그림을 멈추고 주위를 둘러보았다. 싱그러운 나무들로 가득한 숲속, 바람에 흔들리는 풀꽃과 나뭇잎이 혼자 있는 나에게 아는 체를 했다. 문학적인 은유가 아

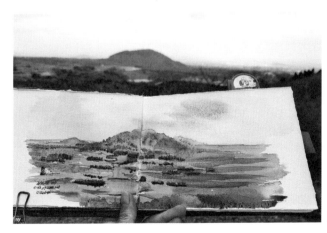

것구리오름 · 2024년 2월

닌 분명한 몸짓이었다. 겁이 좀 나기도 했지만 나도 고개를 끄덕였다. 그림을 그리는 나만 행복했던 것이 아니라 제주도 내가 곁에서 그림을 그려줘서 좋아하고 있었던 것이다. 그 후로 나는 이왕이면 사람이 없는 오름이나 숲을 찾아가 그림을 그렸다. 사람들은 내게 무섭지 않느냐고 묻는다. 자연을 사랑하고 경외하는 마음으로 그곳에서 어반 스케치를 하는 나를 자연은 너 또 왔냐면서 그냥 내버려두는 걸까. 어떤 오름은, 어떤 나무는 내게 말을 건다.

육지에 살 때는 기껏해야 1박 2일짜리 여행에도 먼 거리 마다 않고 주말마다 떠났다. 주말의 여행을 위해 평일을 열심히 사는 나는 주말에 여행을 하지 않으면, 아쉬움과 실망을 넘어 우울하기까지 했다. 무거운 장비를 옮기고 설치와 철수의 수고가 보통 일이 아닌 캠핑도 주말마다 했다. 불편하기만 했던 캠핑은 자연에서 먹고 자는 일이 엄청난 매력임을 알고나서부터 빠지게 되었다. 남편과의 제주 첫 여행도 캠핑을 하며 다녔다. 제주 동서남북과 한라산을 넘나들며 날마다 텐트를 치고 걷는 수고는 즐겁기만 했다. 캠핑을 하면 하늘 아래에서 잠을 자는 것 같고 바다 위에서 눈을 뜨는 것 같다. 협재 해변에서 캠핑 철수 중 바람에 텐트가 데굴데굴 굴러갔을 때도 우리는 깔깔 웃으며 텐트를 잡으러 좇아갔었다.

함덕서우봉해변, 캠핑중 · 2021년 5월

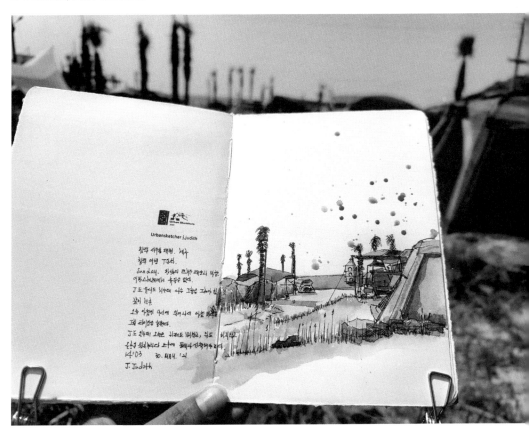

김녕성세기해변, 제주올레길 **20코스** · 2021년 10월

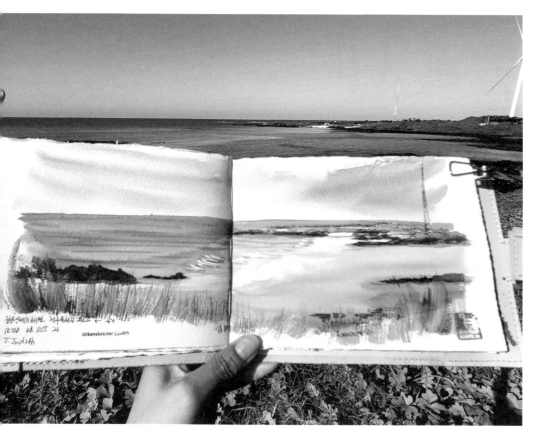

여행은 언제나 아쉬웠다. 여행의 시간은 짧고 갈 수 있는 곳은 한정되었다. 아무리 좋은 곳에서도 오래 머물 수 없는 아쉬움에 마음은 늘 급해 여행을 온전히 누릴 수 없었다. 좋은 여행도 곧 끝나고 다시 일상으로 돌아가야 하는 현실에 여행하는 동안엔 약간의 슬픔이 언제나 기저로 깔려 있었다.

제주에서는 달랐다. 엄마 말대로 집만 나서면 여행지인 제주에서의 여행은 그동안 바랐던 여행을 원 없이 할 수 있게 했다. 끝없이 걸을 수 있는 걷기 여행 길과 산책길, 바다와 계곡, 한라산을 중심으로 368개의 오름과 숲, 셀 수 없이 많은 전시장과 테마파크, 작은 마을들과 원도심, 맛집과 카페들까지. 여행의 섬 제주에서는 여행에 관한 모든 것이 가능해서 날마다 여행을 해도 새로운 것이 나타난다.

나는 제주올레길 425킬로를 세 번 완주하고 네 번째 걷는 중이다. 첫 번째를 제외하면 모두 어반 스케치를 하면서 걸었다. 한라산과 150여 개의 오름에 올라 어반 스케치를 했고, 제주의 모든 숲과 계곡, 숱한 전시장과 박물관, 테마파크에서 어반 스케치를 했다. 작은 마을들을 좋아해서 며칠을 묵으며 여행하기도 한다. 음식 어반 스케치를 좋아해서 맛집에 가고 날이 좋지 않은 날에는 카페에서 드로잉을 즐긴다. 제주에서는 여행이 일상이고 일상이 여행이 된다. 제주가 집이어도 어떤 동네에서 며칠씩 묵으며 여행을 한다. 제주의 모든 동네에서 살아 볼 수 없기에 그런 여행을 통해 그 동네에서 살아보는 것이다. 기가 막힌 경치에서 잘 수 있는 제주 오지 캠핑 리스트까지 만들었다. 나는 더 이상 여행을 아쉬워하거나 슬퍼하지 않는다.

제주에서의 삶에 기대를 품고 이주해 와서 3년을 못 살고 다시 육지로 돌아가는 사람들이 많다. 이런저런 이유와 개인적인 사정도 있겠지만 의외로 제주의 긴 겨울이 이유가 되곤 한다. 현기영의 소설『순이 삼촌』에도 나왔듯 제주의 겨울은 흐린 날이 많다. 잿빛 구름이 낮게 깔리고 눈비가 오는 궂은 날이 이어지고 중산간은 춥고 바닷가는 습하다. 마침내 나타나는 햇살은 얼마나 눈부시고 찬란한지, 제대로 느낄 수 있는 것 또한 제주의 겨울이다. 그저 햇살이 좋다는 이유만으로도 행복하다. 아무것도 하지 않고 아무 대가를 치루지 않아도 자연은 존재 자체만으로도 행복하게 하는데 눈이면 어떻고 비면 어떤가. 눈이 오는 날은 세상이 평화롭고 비가 오는 날은 빗소리를 음악 삼는다.

제주에 대형서점이나 백화점이 없어서 불편하다는 사람들이 있지만 제주에는 작은책방이 셀 수 없이 많아서 책 좋아하는 나는 작은책방 테마 여행을 다닌다. 작고 예쁜 시골 마을, 책방 주인의 취향으로 꾸려진 작은책방들을 찾는 것은 제주살이의 즐거움이다.

육지에서 나고 자란 사람이 연고도 없는 제주에 와서 친구 없이 지내는 것은 외로울 수 있겠지만 친구가 없으니 나와 내 삶에 집중할 수 있다. 나의 친구는 자연과 어반 스케치다. 자연이 좋은 것을 깨닫는 것 또한 누구에게나 주어지는 것은 아닐 것이다. 제주에서 살고 못 살고는 어쩌면 나의 선택이 아니라 제주가 선택하는 것인지도 모르겠다.

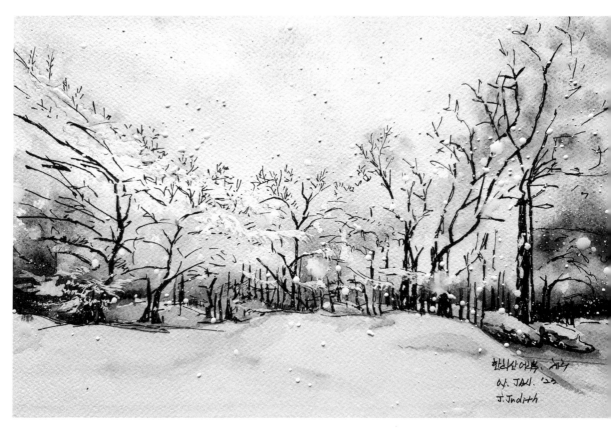

한라산 어리목 · 2023년 1월

제주는 내가 하고 싶은 일을 할 수 있게, 살고 싶은 삶을 살 수 있게 해주었다. 자기가 좋아하는 일을 직업으로 삼을 수 있는 사람이 가장 운 좋은 사람이라고 생각한다. 나는 여행하며 글 쓰는 일을 좋아했지만 직업이 될 수 없다 여겼는데 제주에서 이루어졌다. 꿈은 꾸었지만 바란 적이 없었던 기적 같은 일이다. 상상조차 한 적 없는 우연이지만 육지에서라면 이룰 수 없는 꿈이라고 생각했던 것들을 지금은 행복하게 상상하는 꿈을 꾼다. 그래서 나는 제주에 감사해서, 제주에서 어반 스케치를 한다.

함덕 서우봉 · 2021년 12월

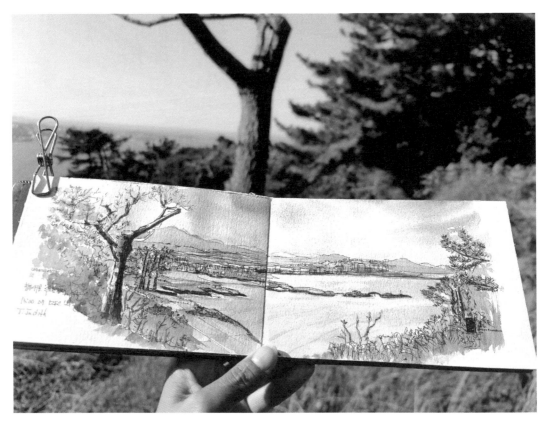

@jejujudith

제주, 걷고 그리다

제2장

어반 스케치란 무엇인가

1

어반 스케치는
오랜 기억 속 추억이다

삶이 특별해지는 어반 스케치

어반 스케치는 기록의 장르 중 하나로 그림으로 기록하는 개인의 저널이다. 평범한 개인의 삶은 기록해서 특별한 삶이 되고 개인을 넘어 한 시대의 역사와 문화를 보여주는 의미를 갖는다. 어반스케처는 기록하는 사람이자 스토리텔러로서 내가 살고 있는 도시와 여행지에서 보고 듣고 느낀 순간을 그림과 텍스트로 이야기하는 일상 예술가이다.

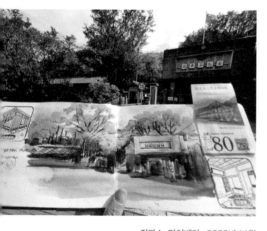

진과스, 타이베이 · 2023년 11월

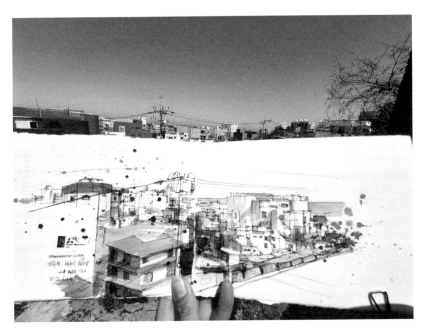

제주시 원도심 · 2022년 3월

어반스케처는 나를 둘러싼 세상과 내 주변의 이야기를 그림으로 기록하는 사람이다. 아름다운 자연과 복잡한 도시, 마을과 골목을 기록한다. 여행의 모든 순간이나 혹은 그저 선과 색에 이끌려 기록을 한다. 다른 누구의 시선이 아닌 나에게 느낌과 감동을 주는 것들이 기록의 대상이 되며, 기록할 수 있는 모든 것들은 어반 스케치로 표현할 수 있다.

길거리에서 바라보는 풍경과 사람들, 창을 통해 내다보는 세상이 어반 스케치의 소재다. 멋진 건물과 공사 중인 건물도 어반 스케치의 소재가 되고 아름드리나무와 한겨울의 앙상한 나뭇가지, 전봇대의 전선도 나의 어반 스케치에서는 훌륭한 소재가 된다. 나에게 어떤 느낌과 감정을 불러일으키는 대상이라면 아름답거나 추하거나 모두 어반 스케치의 소재로 그릴 수 있다. 다른 이에게는 아무것도 아닌 것이 어반 스케치로 그려졌을 때 그것은 나에게 특별한 의미가 되는 동시에 기록하는 내 삶을 특별하게 한다.

어반 스케치를 하면 내가 살고 있는 도시를 구석구석 바라보고 관찰하기 때문에 관심과 애정을 갖게 된다. 세상 어디에나 있는 도시가 아닌 내가 어반 스케치로 기록하기 때문에 특별한 나의 도시가 된다. 길바닥의 돌멩이도 어반 스케치의 소재가 되는 내가 살고 있는 도시, 이 세상이 소중하다. 도시든 시골이든, 자연이든 어반스케쳐인 나는 지금 내가 있는 장소의 그 어떤 것도 그릴 수 있다. 그러니 여행지는 어떻겠는가. 여행의 모든 순간이 기록하고 싶은 것들로 가득하기 때문에 어반 스케치를 하며 여행을 하면 순도 높은 경험으로 여행이 더욱 다채로워진다.

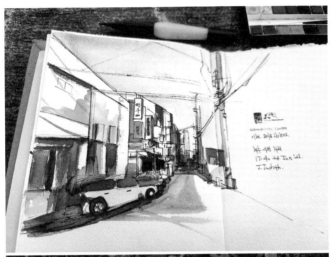

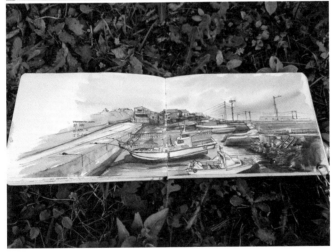

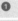

1. 제주 시청 거리 · 2021년 6월
2. 도두 포구 · 2021년 4월

나는 또한 오랫동안 기억하고 싶은 선물과 특별한 날의 음식을 어반 스케치로 기록하고 전시와 공연을 보면서 어반 스케치를 한다.

1. 서귀포 중문 고기집, 가족과 식사 · 2023년 5월
2. 호텔 뷔페, 가족과 식사 · 2022년 12월
3. 집, 선물 받은 차 · 2020년 8월

매일 그릴 수 있다

삶은 일상과 비일상의 연속이지만 똑같은 하루는 없다. 매일의 하늘이 다르고 먹는 음식이 다르며 어제의 느낌과 오늘의 감각이 다르다. 일상의 변화를 무심히 스쳐 보낸다면 매일은 똑같은 하루의 연속일 뿐이다. 그러나 일상의 어느 한 순간을 포착해 그린다면 그것은 더 이상 익숙한 무엇이 아닌 낯설음으로 다가온다.

잠시라도, 조금이라도 나의 가슴을 뛰게 한 설렘의 순간, 낯선 설렘은 삶에 대한 열정이다. 그러한 열정을 날마다 지속시킬 수 있을까. 어반 스케치를 하면 가능하다. 어반 스케치는 매일 그릴 수 있기 때문이다.

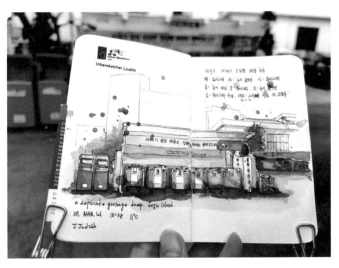

동네 재활용 쓰레기장 · 2021년 3월

집, 수강생에게 받은 음식 · 2020년 6월

나를 둘러싼 세상과 주변에 펼쳐진 풍경과 사건이 나에게 어떤 감정이나 느낌을 불러일으켰다면 그것은 하나의 이야기가 된다. 우리 삶의 이야기는 거창하지 않고 때론 너무 소소해도 그것은 나의 이야기이기 때문에 의미를 갖는다.

도시의 빌딩과 차량들, 시골 길에서 만난 지붕 낮은 집들, 골목 모퉁이를 돌다 만난 어느 집의 창과 카페의 문을 그 자리에서 그리면 그것은 어반 스케치다. 매일의 하늘과 바다를 그리고 사람들을 그린다. 매일 먹는 음식을 그리고 음식을 담는 그릇들만 그려도 재밌다. 커피 잔을 매일 그려서 유명해진 어반 스케치 작가도 있다.

하루 10분이어도 좋다. 가벼운 산책이나 조깅을 할 때도 나는 종이와 펜, 콩알만 한 양의 수채 물감을 담은 4색 혹은 12색의 미니 팔레트와 워터브러쉬를 들고 다닌다. 그것들은 손바닥만 하고 작은 수첩 한 권보다 가벼워서 들고 다닌다는 생각조차 들지 않을 만큼 크기와 무게가 느껴지지 않는다.

하루 종일 바깥에 나갈 수 없는 날은 집안의 공간과 물건들을 그리거나 창밖 너머 보이는 풍경을 그리기도 한다.

세상은 무궁무진한 어반 스케치의 소재로 가득하고 나는 무엇이든 나의 오늘을 그림으로 기록할 수 있기에 나의 매일은 의미로 가득하다.

화북 포구 · 2022년 9월

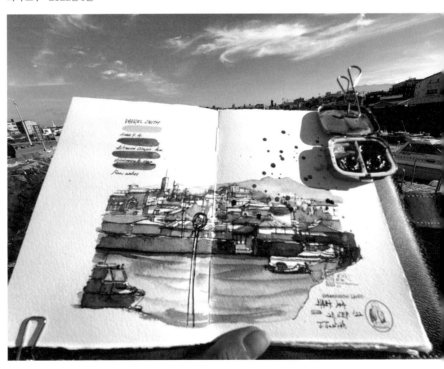

어반 스케치는 이야기다

테이블 위에 놓인 꽃병, 멋진 포즈를 취한 사람, 귀여운 반려 동물의 얼굴을 그린 그림 속에 이야기가 없다면 어반 스케치가 아니다. 그리는 사람의 마음 속에는 이야기가 있을 수 있다. 테이블 위에 놓인 꽃병은 누군가에게 받은 선물이거나 그저 꽃이 예뻐서 그릴 수 있다. 사랑하는 가족이나 반려 동물을 내가 손수 그린 그림으로 남기는 것에 의미를 둔다면 이야기가 될 수 있다. 하지만 나에게는 그림으로 기록하는 이유가 충분해도 그림에 이야기가 보이지 않으면 어반 스케치가 아니다.

이야기에는 인물(혹은 동물이나 무생물)과 배경, 사건의 요소가 있어야 한다. 어반 스케치에서 사건은 기승전결의 논리적인 구조를 갖거나 소설의 구성 요소를 가질 필요는 없다. 어반 스케치에서 사건이란 나의 감정을 불러일으키는 모든 것이다. 비 오는 날이나 눈이 펑펑 쏟아지는 날, 바람에 흔들리는 나뭇가지가 나에게 어떤 감정이나 느낌을 불러일으켰다면 사건이 될 수 있다. 김밥 한 줄을 그려도 그림 속에 이야기가 있다면 어반 스케치다. 그리고 그것들은 반드시 지금 나의 이야기여야 한다. 기억과 추억으로 소환된 이야기, 다른 사람에게 들은 이야기를 그림으로 그리는 것은 어반 스케치가 아니다. 그러나 커피를 마시며 기억과 추억을 떠올릴 때 커피 잔이나 주변을 그린다면 그것은 어반 스케치고 이야기를 들려주는 사람의 얼굴을 그린다면 그 또한 어반 스케치다.

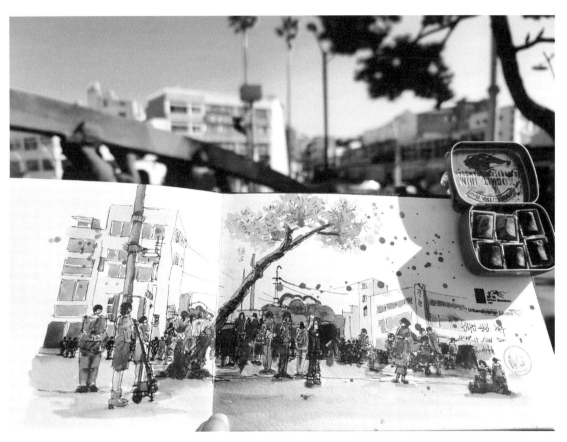

산지천 광장 · 2022년 11월

그림 속에 이야기를 보이게 하는 가장 간단한 방법은 그림에 텍스트를 넣는 것이다. 시간과 장소를 적는 것만으로도 이야기가 될 수 있지만 지금의 상황이나 그림을 설명하는 내용을 간단히 적어 넣거나 카페나 식당이라면 명함과 냅킨, 브로슈어 등을 붙인다. 그저 창이나 문을 그려 넣는 것만으로도 공간적 배경이 될 수 있고 창밖에 보이는 바다와 눈

제주대학교 인근 카페,
카페에서 제대 심화반 수업 · 2020년 8월

앞에 놓인 커피 잔을 커다랗게 그리기도 한다. 어릴 때의 그림일기처럼.

바깥에서 그리다 갑자기 비가 와서 멈추거나 또는 멈출 수밖에 없는 어떤 상황으로 그림이 미완성으로 끝나도 어반 스케치에서는 이야기가 있는 완성된 그림이다.

그림을 위한 그림 자체는 이야기가 될 수 없어도 그림을 위해 어떤 도구를 썼고 어떤 색을 기록하면 그것 또한 어반 스케치다. 어반스케쳐는 새로 들인 화구를 그리거나 물감 발색표 만들기를 즐긴다.

이야기는 재밌다. 재미의 경중이야 사람마다 다르겠지만 그림 속에 이야기가 있는 어반 스케치는 그리는 사람이나 보는 사람에게 즐거움을 준다. 어반 스케치는 삶에 즐거움을 더한다.

오랜 기억 속에 머무는 추억이다

우리가 사진을 찍는 이유는 기억하고 기록하기 위해서다. 기억과 기록을 저장해 언제든 다시 꺼내 볼 수 있게 하기 위해 사진을 찍는다. 소중한 시간을 붙들고 싶은 마음으로 사진을 찍기도 한다. 소소한 것이라도 나에게 의미 있는 것들을 기억하기 위해 사진이라는 기록 매체를 통해 영구 저장하고 싶은 것이다.

언제 어디서든 간편하고 빠르게 사진을 찍을 수 있는 핸드폰 카메라는 누구에게나 편리한 기록 장치이다. 길을 걷다가 혹은 여행지에서 멋진 풍경을 만날 때 우리는 일단 사진부터 찍는다. 강의와 세미나에서 보고 들은 지식과 정보, 공연과 전시 관람을 할 때도 사진을 찍는 사람들이 많다. 사진은 시간과 수고의 노력을 덜 들여 기록하고 싶은 것들을 빠르고 간편하게 저장할 수 있기 때문이다.

사진은 찰나의 기록물이다. 대상을 관찰하고 생각하는 시간은 사진 찍는 행위에 밀린다. 사진 찍어 두었으니 나중에 다시 보면 된다고 생각한다. 현재가 미래에 유예되는 것이다. 시간과 공을 들일수록 좀 더 깊고 오래 남는다면 찰나의 사진은 기록이 될 수 있어도 추억으로 남을 수는 없다. 나는 그림을 시연할 때 수강생들에게 사진을 찍지 말고 눈으로 직접 볼 것을 권한다. 동영상 촬영 또한 마찬가지다. 시간과 수고를 들여 직접 왔는데 사진과 영상으로 찍어 핸드폰 화면을 통해 그림을 보는 것에 무슨 의미가 있을까. 눈으로 직접 보는 것과 사진은 기억의 차원이 다르다.

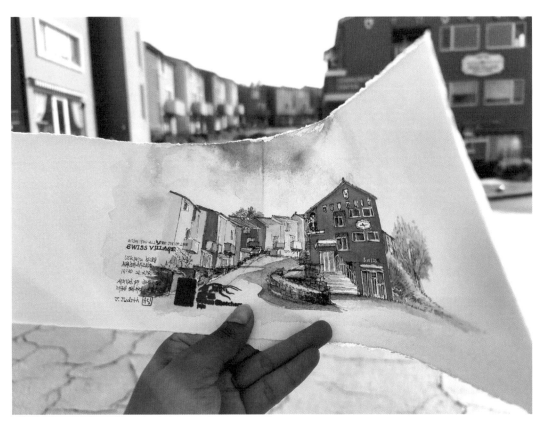

조천 스위스 마을 · 2020년 4월

강의를 들을 때 메모 대신 사진을 찍는 경우에도 기억은 오래 남지 않는다는 통계가 있다. 나는 전시장이나 관광지의 안내문도 사진을 찍기보다 간단한 메모라도 한다. 보고 듣고 냄새 맡는 감각과 팔을 움직여 쓰는 몸의 기억이 더욱 강렬할 수밖에 없기 때문이다.

현장에서 그림을 그리는 어반 스케치는 대상을 오랫동안 바라보는 시간과 나의 손끝으로 기록된 선과 색이 내 생각과 느낌으로 표현되는 것이다. 지금 바라보는 대상을 그림으로 표현한다면 좀 더 인상 깊게 남는다. 그것은 찰나의 순간이 아닌 오랜 기억 속에 머무는 추억이다. 어반 스케치는 나의 삶에서 기억하고 싶은 그 시간을 충분히 누릴 수 있게 하고 오랫동안 기억할 수 있게 한다. 그림은 사진과 글로는 담을 수 없는 나의 느낌과 감정을 시각적 이미지로 표현하게 한다.

2 /

어반 스케치는
행복한 삶을 위한 동반자

평생 취미로 좋은 어반 스케치

어반 스케치는 누구든지 당장 시작할 수 있다. 그림은 전문적으로 배워야만 그릴 수 있다는 인식은 어반 스케치에서는 그림은 남녀노소 누구나 쉽게 그릴 수 있다는 것으로 바뀌어 취미로서의 큰 메리트를 갖는다. 전문적으로 그림을 배우면 어반 스케치를 더 잘 할 수 있을 것 같지만 그렇지 않다. 그림은 잘 그릴 수 있어도 어반 스케치를 잘 할 수 있는 것은 아니다. 어반 스케치를 잘 한다는 것은 한 달에 걸쳐 그린 한 장이 아닌 매일 서른 장의 그림을 그릴 수 있다는 것이다.

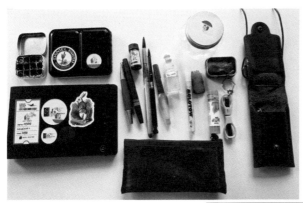

1. 메인 화구
2. 스케치 종이류를 보관하는 책장

어반 스케치는 실내외 어디서든 할 수 있기 때문에 길거리는 물론 식당이나 카페, 집에서도 할 수 있다. 언제 어디서든 간편하게 즐길 수 있는 것이 어반 스케치다. 어반 스케치 도구는 여타의 취미 장비보다 경비는 적게 들고 휴대하기 좋은 가볍고 작은 부피로 보관 시에도 자리를 차지하지 않는다. 그저 구석진 자리 한 켠, 책장 한 칸 정도를 차지할 뿐이다.

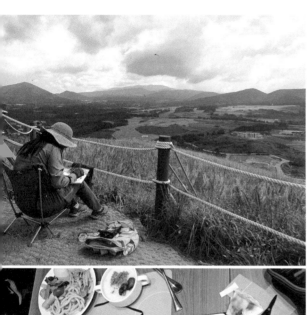

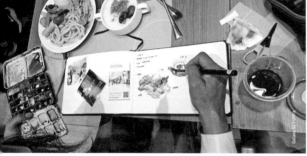

1. 백약이오름
2. 일본 간사이, 음식 어반 스케치

　어반 스케치를 하면 몸과 마음이 건강해진다. 실내외 어디서든 그릴 수 있는 어반 스케치지만 기본적으로 어반 스케치는 바깥에서 그리는 것을 주요 특성으로 삼기에 어반 스케치를 하기 위해서는 바깥으로 나가는 활동을 해야 한다. 나는 걷기 여행을 하며 어반 스케치 하는 것을 즐기기에 나에게 어반 스케치는 건강을 위한 운동이기도 하다.

　어반 스케치는 유희와 취미인 동시에 창조적인 예술 활동이다. 어반 스케치는 그림으로 기록하는 저널로 그림뿐만 아니라 문자 텍스트를 더하고, 오리고 찢고 붙이는 공작 활동까지, 그야말로 나의 어반 스케치는 종합 미술 활동이라 할 수 있다.

함께여도 좋다

어반스케처스의 여덟 개의 글로벌 선언문 중 여섯 번째는 '우리는 서로 격려하며 함께 그린다'이다. 어반 스케치는 그림 실력에 대한 어려움보다 행위 자체가 쉽지 않은 미술 활동이다. 여타의 미술 장르처럼 개인 스튜디오나 골방에서 혼자 그림을 그리는 것과 달리 어반 스케치는 바깥에서 그리는 그림이다. 날씨의 영향을 받기도 하지만 다른 사람의 시선으로부터 자유롭지 않다. 어반 스케치를 시작하는 사람들의 어려움 중 하나는 타인의 시선이라고 한다. 함께 그리면 거리에서 그림을 그리는 행위가 가치 있는 일을 도모하는 것처럼 느껴지고 거리의 예술가가 된 것 같기도 하다.

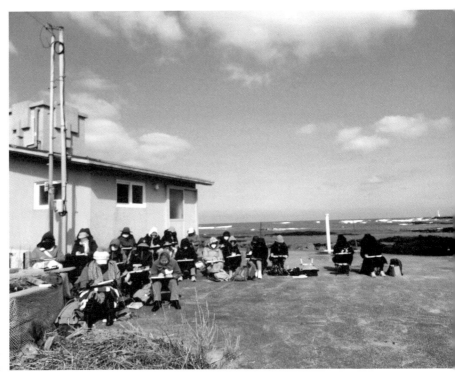

신촌 대섬,
현장반 수업

어반 스케치를 지속적으로 하는 데는 함께 하는 동료가 힘이 된다. 내가 좋아하는 일을 함께 좋아하는 사람에게서 얻는 즐거움이 크다.

전 세계 300여 개의 도시들이 어반스케처스 공식 챕터로 등록되어 있다. 공식 챕터는 그 지역의 거주민뿐만 아니라 여행 온 국내외 스케처와 함께 어반 스케치를 하는 정기적인 모임을 갖고 있다. 낯선 도시 혹은 해외여행을 가서 현지 사람들에게 아무 조건 없는 환대와 친절을 받을 수 있는 것이 어반 스케치 단체의 특징이다. 어반 스케치만을 위한 모임이기 때문에 참가하는 사람에게 아무것도 묻지 않는다. 기껏해야 어디서 왔는지 정도로만 자신을 밝힐 뿐이다.

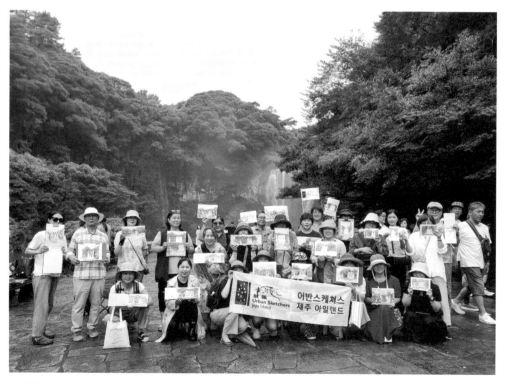

천지연 폭포, USkJeju Island 정기모임

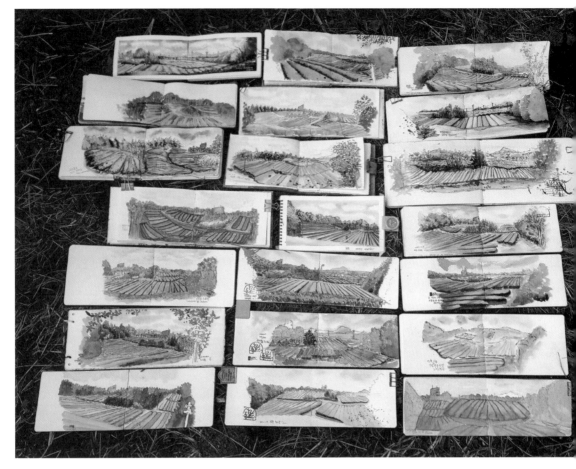

　함께 그리면 다른 사람의 그림을 보는 즐거움과 함께 서로 배울 수 있다. 같은 시간 같은 장소에서 그린 수십 장의 그림을 보는 즐거움은 언제나 경이롭다. 어반스케처스 챕터는 한 달에 한 번 정기모임을 열고 있고 1년에 한 번 세계 어느 도시에서 모이는 USk심포지엄 등 다양한 어반 스케치 행사에 참여한다. 스케치 행사에 참가하면 글로벌 어반 스케치를 경험할 수 있는 것 또한 함께 하는 어반 스케치의 매력이다. 이처럼 함께 여행하고 교류하는 어반 스케치는 사회 공동체적인 성격을 띠고 있다.

혼자여도 좋다

어반 스케치는 혼자 할 수 있고 사람들과 함께 할 수 있지만 기본적으로 혼자 할 수 있어야 한다. 어반 스케치는 나의 삶을 내가 기록하는 것으로 독서와 일기처럼 혼자 하는 행위다. 어반 스케치를 혼자 할 수 없어 늘 다른 사람과 함께 해야 한다면 꾸준히 지속적으로 하기 어려울 것이다.

언제 어디서든 하고 싶을 때 하는 것이 어반 스케치다. 사람들과 함께 하려면 만날 시간과 장소를 정해야 하는 것부터 스케치 장소에 가서도 온전히 어반 스케치에만 몰입할 수 없기도 하다. 또한 오늘 내가 그리고 싶은 것이 있어도 누군가 정한 장소로만 가야 한다는 것도 아쉬운 일이다.

어반 스케치를 하고 싶다면 무엇을 그리고 싶은지 어디로 가고 싶은지가 우선적으로 결정되어야 한다. 지금 당장 어반 스케치를 하고 싶은데 혼자 그릴 수 없어 함께 그릴 사람을 찾아야 하거나 어반 스케치 모임이나 단체의 미팅 날짜와 장소를 알아내 그날까지 기다리려야 하는데 막상 그날이 되니 날씨가 좋지 않거나 다른 급한 일이 생길 수도 있는 등 어반 스케치를 하기도 전에 번거로운 수고를 먼저 들여야 하는 것은 주객이 전도되는 일이다. 그리고 싶을 때 당장 그릴 수 없는 것도 아쉬움일 것이다. 그런 수고와 불편이 자꾸 쌓이면 어반 스케치를 하기 어렵게 된다.

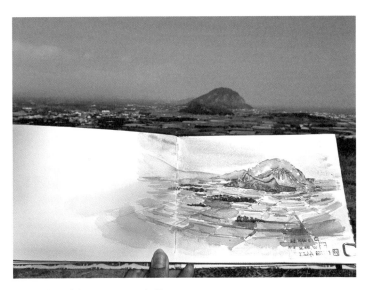

모슬봉, 제주올레길 11코스 · 2020년 3월

반대로 생각하면 어반 스케치의 매력은 혼자 할 수 있는 것에 큰 이점이 있다. 1인 가구의 시대다. 혼밥, 혼술에 혼자 여행하는 사람이 늘고 있다. 혼자 하는 여행은 나를 성장시키는 여행이다. 여행의 모든 것을 혼자 선택하고 결정해야 하기 때문에 좋든 아니든 받아들여 하는 과정에서 나는 성장한다. 혼자이기 때문에 나를 믿는다. 나를 믿지 않으면 아무 것도 할 수 없다. 잘못된 선택이어도 후회하지 않는 태도에서 긍정적인 삶의 자세를 갖게 된다. 혼자 여행은 나를 단단하게 한다.

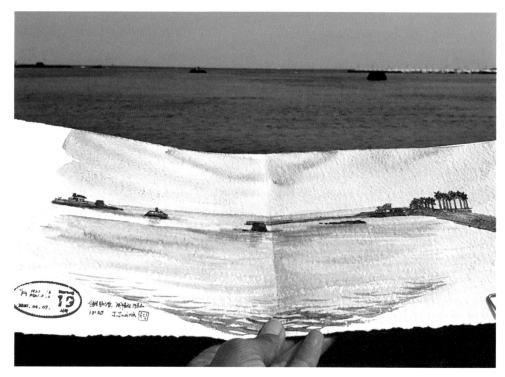

신흥리 방사탑, 제주올레길 19코스 · 2020년 4월

혼자 여행은 자유롭다. 자유롭기 때문에 나를 위한 시간이 많다. 다른 누구도 아닌 나와의 대화를 통해 내가 어떤 사람인지, 뭘 좋아하고 싫어하는 사람인지 알게 된다. 혼자 어반 스케치를 하는 것은 혼자 하는 여행과 같다. 내가 그리고 싶은 것이 무엇인지 찾게 되는 과정 속에서 나의 그림체가 탄생한다. 나와 내 삶에 집중해 나를 성장시키고 예술과 창조의 유희를 얻는다.

우리는 행복하기 위해 산다. 삶은 크고 거창한 행복으로 채워지는 것이 아니라 작고 소소한 즐거움과 기쁨을 위한 시간들을 쌓이게 하는 것이 행복한 삶이다. 어반 스케치는 행복한 삶을 위한 소소한 즐거움이자 기쁨이다.

3

내 안의 감성을 깨어나게 하는 어반 스케치

숨어 있던 섬세한 감성을 개발해주는 어반 스케치

감성이 발달한 사람은 삶에 열정적이다. 길가의 풀꽃, 구름을 뚫고 비치는 햇살 한 줌, 바람에 살랑거리는 나뭇잎을 좋아하는 사람은 살아 있는 것들을 존중하며 감사를 느끼는 삶의 태도를 지녔다. 삶을 사랑하는 만큼 다른 사람과 세상을 바라보는 시선이 따뜻하다. 이러한 감성은 타인에게도 전이되어 긍정적인 영향을 퍼뜨린다.

그리고 싶다는 마음과 감각 중 어느 것이 우선인지, 둘 다 동시에 혼재되는 것인지 알 수는 없어도 감성적인 사람은 평범한 사람은 보이지 않는 것들을 보고 느낀다. 감성적인 사람에게는 지루한 풍경이 없고 무료한 시간이 없다. 세상은 온통 특별한 것들로 가득 차 있다. 얽히고설킨 전선들과 공사 중인 건물, 차량들에서조차 흥미를 느끼고 낡고 오래된 것들에 애정을 갖는다.

감성적인 사람은 자연을 경이롭게 느끼고 사랑한다. 인간은 자연의 일부임을 알고 경외심을 가지며 자연을 소중하게 생각한다. 자연을 훼손하지 않는 것이 사람과 세상을 지켜나가는 것임을 깨닫는다.

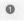 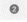

1. 제주시 원도심 · 2021년 2월
2. 우진제비오름 · 2024년 1월

어반 스케치를 하면 감성이 발달한다. 그리고 싶은 것은 자기가 좋아하는 것들이다. 어반 스케치를 하면 내가 무엇을 좋아하고 싫어하는지 알 수 있다. 감각을 통해 들어오는 세상을 면밀히 관찰하고 그림으로 표현할 때 나의 감성은 더욱 더 섬세해진다. 감성을 키운다는 것은 내 삶과 살아 있는 것들에 대한 감사다.

세상을 자세히 관찰하면 오감이 발달한다. 섬세한 감성은 공감 능력을 높여 타인과 세상을 따뜻한 시선으로 바라볼 수 있게 한다. 세상이 어반 스케치 하는 사람들로 가득하다면 착한 세상이 될 것이다.

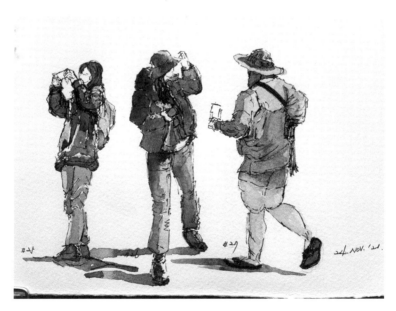

제주대학교, 수업중 · 2021년 11월

소소한 행복에 감사할 수 있는 어반 스케치

톨스토이의 『안나 카레니나』의 첫 문장은 이렇게 시작한다.

"행복한 가정은 모두 모습이 비슷하고, 불행한 가정은 모두 제각각의 불행을 안고 있다."

사람마다 행복과 불행의 기준은 달라도 행복의 모습은 비슷하고 불행은 각각 다른 모습을 갖고 있다. 행복이란 뭘까. 삶은 행복과 불행의 양극단의 모습만으로 채워지는 것은 아니며 행복하지도 불행하지도 않은 상태는 존재하지 않는다. 불행의 조건은 제각각이지만 행복은 모두 같은 모습이라는 톨스토이의 말처럼 불행하지 않다면 행복한 것이다. 불행하지 않지만 딱히 행복한 것도 아니라면 행복한 것이다. 잘 산다는 것은 내 삶이 행복한 시간의 연속임을 의미한다.

크고 거창한 성공과 기쁨만이 행복이 아니다. 소소한 기쁨과 감사가 행복이다. 아침에 건강하게 눈 뜰 수 있어서, 향이 좋은 커피를 마실 수 있어서, 나의 일이 있어서 기쁘고 감사하다. 가고 싶은 장소가 있고, 먹고 싶은 음식이 있어 기쁘고 감사하다. 만날 사람들이 있고 사람들의 순수한 친절과 배려에 기쁘고 감사하다. 자연을 사랑하는 섬세한 감성이 있어 자연 속에서 언제나 행복한 나는 기쁘고 감사하다. 끝없이 읽을 책과 좋은 영화가 있어 기쁘고 감사하다. 나를 사랑하고 내가 사랑할 수 있는 동반자가 있어서 나는 기쁘고 감사하다. 걷기와 여행의 즐거움을 알아서 나는 기쁘고 감사하다.

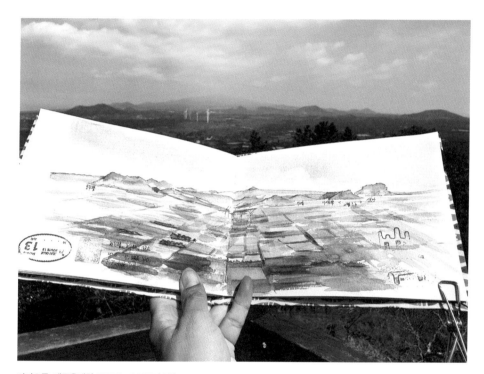

저지오름, 제주올레길 13코스 · 2020년 3월

소소한 기쁨과 감사의 모든 순간을 그림으로 기록할 수 있는 어반 스케치는 내 삶을 더욱 의미 있고 가치 있게 한다. 어반 스케치를 하면 점점 더 좋아하는 것들을 찾게 되고 좋아하는 것들로 가득한 나는 불행할 틈이 없으니 삶은 행복으로 가득하다. 행복도 불행도 아닌 상태를 행복으로 바꿔야 한다. 행복을 위한 소소하고 작은 노력은 나에게 주어진 삶에 대한 존중이다.

몸과 마음을 건강하게 해주는 어반 스케치

어반 스케치는 야외에서 하기 때문에 어반 스케치를 하면 건강해진다. 자연 그리기를 좋아하는 나는 오름에 오르고 숲과 마을을 걸으면서 건강해졌다. 어반 스케치가 야외 활동이다 보니 햇빛을 많이 받는 것도 건강에 일조했을 것이다. 체력이 약한 사람이 어반 스케치를 통해 건강해졌다는 이야기도 많이 들었다.

무기력하고 울적한 날 어반 스케치를 하면 기분 전환이 된다. 어반 스케치는 마음을 달래고 때론 치유의 매개체가 된다. 공기 좋은 곳에서, 사각사각 그리고 색칠 하는 즐거움, 편안한 카페에서 천천히 그림에 몰입하는 시간에 빠지면 어느새 걱정과 불안은 사라진다. 그림을 그리면서 나와 대화를 하기도 한다. 좋든 싫든 그 어떤 감정도 피하지 않고 온전히 마주한다. 다른 사람과 세상의 이유는 알 수 없어도 적어도 나의 이유는 찾을 수 있다.

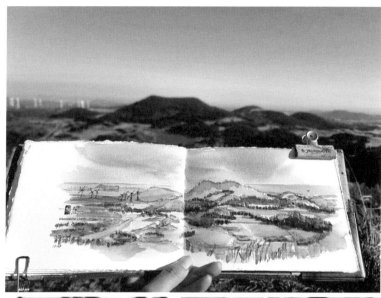

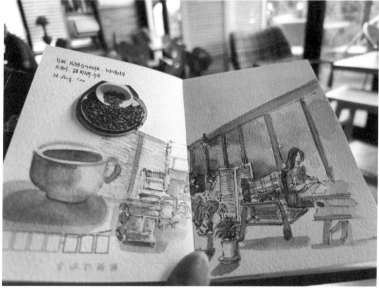

① 1. 백약이오름 · 2023년 1월
② 2. 제주대학교 인근 카페, 입문반 카페 수업 · 2020년 8월

4

어반 스케치를
시작하는 방법

누구든지 어반 스케치를 할 수 있다

누구든지 어릴 때는 그림을 그렸다. 어린 아이는 그저 그리고 싶어서 그
릴 뿐 누구에게 보이기 위해서 그리지 않는다. 상상의 날개로 이야기를 만
들며 그림을 그리는 아이, 어반 스케치는 어린 아이가 그림을 그리는 행복
에 비할 수 있다.

선을 긋고 색을 칠하는 그리기 자체에 대한 즐거움도 있지만 지금 내가
바라보는 대상 혹은 나를 둘러싼 세상을 그림으로 표현하는 행복은 어반 스
케치를 하는 즐거움이다. 그림 그리는 방법을 조금만 알아도 누구든지 어반
스케치를 할 수 있다. 어릴 때처럼 그리는 방법을 배우지 않아도 좋다. 마음
대로 자유롭게 선을 긋고 색을 칠하면서 나의 이야기를 그림으로 표현하는
것이 어반 스케치다.

어른이 되어서 그림을 그리지 못하는 이유는 그릴 수 없다고 생각하기 때문이다. 그림은 전문적으로 배워야만 그릴 수 있다고 생각하는데 어반 스케치는 그렇지 않다. 그릴 수 없는 것이 아니라 잘 그리고 싶은 욕심이 그림을 그릴 수 없게 하는 것이다. 어린 아이처럼만 그리면 된다. 어린 아이가 순수한 기쁨으로 그림을 그리는 것처럼.

바다에서 수영을 하고 외국인과 대화를 나눌 수 있는 것만큼 그림을 그릴 수 있다는 것은 멋진 일이다. 어반 스케치는 수영과 어학 공부보다 쉽게 배울 수 있어 남녀노소 누구든지 할 수 있다. 어떤 재료도 좋다. 펜 한 자루와 종이만 있어도 어반 스케치의 즐거움에 빠질 수 있다. 어반 스케치 모임에 가면 꼬마 어반스케처와 성인이 한 자리에서 그리는 모습을 볼 수 있다. 누구든지 어반 스케치를 할 수 있다. 어반 스케치의 세계에서는 잘 그리는 사람이 아닌 언제 어디서든 그릴 수 있는 어반스케처가 있을 뿐이다.

제주대학교 · 2021년 3월

당장 시작할 수 있다

자전거를 타거나 차를 몰려면 기술이 필요하다. 기술은 스스로 익힐 수도 있지만 배움의 시간이 필요하다. 자전거 타기와 운전처럼 누구든지 배우고 익히면 할 수 있는 기술이 있지만 그렇지 않은 것도 있다. 나는 피아노와 수영, 영어를 배웠고 많은 시간을 들여 열심히 했지만 만족할 만한 성과를 얻지 못했다. 언젠가는 할 수 있다. 시간만 있다면 말이다. 그러나 시간은 늘 부족하다. 피아노와 수영, 영어에만 매달리기엔 할 일이 너무 많다.

어반 스케치는 당장 할 수 있다. 배우지 않아도 할 수 있고 배우면 더 빨리 쉽게 할 수 있다. 피아노와 수영, 영어 회화에 들이는 시간과 에너지에 비하면 정말이지 어반 스케치는 남녀노소 누구나 쉽게 배울 수 있다. 오늘 배우면 오늘 시작할 수 있는 것이 어반 스케치다. 그림 그리는 기술을 배우지 않아도 어반 스케치가 무엇인지 알기만 하면 누구든지 당장 시작할 수 있다.

집, 전농로 벚꽃 구경 후
· 2021년 3월

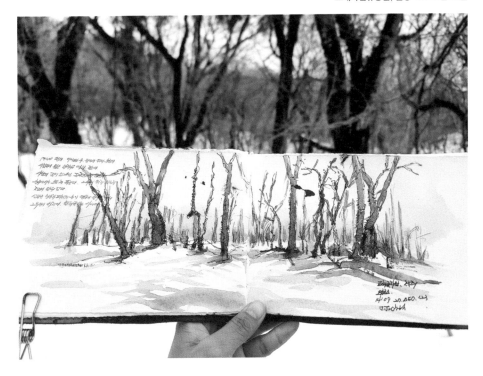

중요한 것은 얼마나 많이 그렸냐이다

어반 스케치를 잘 하기 위해서는 그림 실력이 우선
이 아니다. 어반 스케치는 나의 삶을 그림으로 기록하
는 저널 형식을 띠기 때문에 어릴 때 썼던 그림일기에
가깝다. 그림을 그리고 글을 쓰고 날짜와 장소를 적는
어반 스케치, 날씨가 중요하다고 생각한 날에는 온도
까지 적기도 한다.

어반 스케치는 현장에서 눈으로 보면서 그리는 제약이 있지만 형식과 구성이 자유롭다. 카페에서 창밖의 바다를 보며 그린 후 같은 화면 속에 지금 마시고 있는 눈앞의 커피와 빵도 커다랗게 그려 넣을 수 있다. 명함이나 냅킨, 스티커를 오려 붙이고 스탬프를 찍기도 한다. 여행지의 스탬프는 그 자체로 기록인 데다 훌륭한 장식적 효과로 어반스케처는 언제나 스탬프를 찾고 찍는 데 관심을 갖는다. 그림 속에 식당과 카페의 상호를 그려 넣기도 한다. 어반 스케치에서는 글씨도 그림이다. '다꾸'라고 하는 다이어리 꾸미기를 어반 스케치에 하기도 한다. 미술관이나 박물관 티켓을 어반 스케치를 그린 종이에 붙여두면 좋은 기록물이 된다.

심헌갤러리, 현장 수업 중 · 2020년 12월

어반 스케치에는 어떤 도구도 사용할 수 있다. 전 세계 많은 어반스케처들이 펜으로 스케치하고 수채 물감으로 채색하는 방식을 가장 많이 애용하고 선호한다. 시간 제약이 있는 어반 스케치에서 펜과 수채 물감은 스케치와 채색을 빠르게 할 수 있는 도구이기 때문이다.

채색 없이 스케치만 할 수 있고 반대로 스케치 없이 채색만 할 수도 있다. 수채 물감처럼 물을 필요로 하는 재료 대신 색연필과 마카, 사인펜이나 붓펜 등의 건식 재료로 어반 스케치를 할 수 있다. 고궁이나 실내 전시장처럼 수채 물감을 사용할 수 없는 장소에서는 채색을 할 수 있는 건식 재료가 어반 스케치에 좋은 재료로 쓰인다. 먹물과 차콜만으로 작업을 하는 어반스케처도 많다.

그리스 신화 박물관 · 2022년 11월

중엄새물 · 2022년 3월

어떤 재료도 사용할 수 있는 것처럼 어반 스케치는 형식 또한 자유롭다. 펜 선이 없는 수채화, 만화와 일러스트 혹은 그 모든 것을 혼합한, 그야말로 어반 스케치에서 그리기 방법은 형식이 없는 것이 형식이다.

다채롭고 독특한 화면을 구성하고 디자인과 꾸미기를 통해 창조의 즐거움을 얻는다. 어반 스케치를 잘 한다는 것은 그림을 잘 그리는 것이 아니라 나만의 독특한 개성과 그림체를 갖고 있는 것이다. 어반 스케치에서 중요한 것은 얼마나 잘 그렸느냐보다 얼마나 많이 그렸느냐이다.

언제 어디서든 그릴 수 있다

어반 스케치는 언제 어디서든 할 수 있지만 환경적 제약과 영향을 받는다. 날씨의 영향을 가장 많이 받는데 날이 좋지 않을 때의 어반 스케치는 어려움이 있다. 비와 눈이 오는 날과 바람 부는 날, 너무 춥거나 더울 때 바깥에서 어반 스케치를 하는 것은 쉽지 않다. 그렇다고 해서 좋은 날씨에만 어반 스케치를 한다면 할 수 있는 날이 많지 않을 것이다. 지금 당장 눈앞에 보이는 멋진 풍경을 그리고 싶은데 날씨가 나빠 포기해야 한다면 아쉬울 수밖에 없다.

비와 눈이 올 때는 한 손으로 우산을 잡고 다른 손으로 어반 스케치를 한다. 스케치북과 물감 등의 화구를 A4 사이즈 정도의 작은 화판에 모두 올려놓고 어반 스케치를 한다. 바람이 불 때는 스케치북과 붓을 닦는 휴지가 날아가지 않도록 작은 집게로 고정한다. 비가 오고 바람까지 불면 비바람에 스케치북이 젖으니 비를 가릴 수 있는 곳에서 그린다.

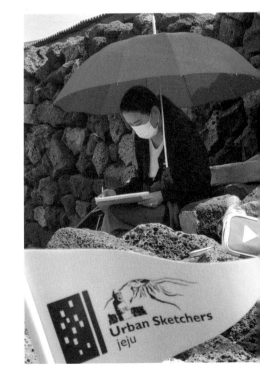

김녕 청굴물,
USkJeju Island 정기모임

햇볕이 뜨거운 날을 대비해 모자와 선글라스, 자외선 차단 제품을 가지고 다닌다. 추운 날에는 귀를 덮는 모자와 장갑, 방한 신발을 신어야 코와 손발이 시리지 않다. 어반 스케치는 최소 30분 이상 한 자리에서 가만히 있어야 하기 때문에 추위와 더위에 영향을 많이 받을 수밖에 없다. 자연에서 어반 스케치를 할 때는 해충 퇴치제를 뿌리고 위험한 장소나 사람이 드문 곳에는 가급적이면 혼자 가지 않는다.

어반 스케치 입문자가 도시에서 어반 스케치를 할 때 가장 큰 문제는 사람들의 시선이라고 한다. 나는 처음 어반 스케치를 할 때부터 사람들의 시선에 신경 쓰지 않아서 입문자들에게 그런 얘기를 들었을 때 의아해했다. 그림을 잘 그리지 못해 길거리에서 그림을 그리는 것이 부끄럽다는 것이다. 어반 스케치를 그림으로만 인식하면 그럴 수도 있다. 그러나 다른 사람들의 시선 때문에 내가 좋아하는 것을 하지 못하면 삶에서 많은 것들을 포기해야 할 것이다. 길거리에서 그림을 그리는 것은 잘못이 아니다. 잘못은커녕 사람과 사회에 선한 영향력을 전파하는 것이 어반 스케치다. 내가 살고 있는 도시와 여행지의 어떤 것이 그림을 그리고 싶게 했기 때문에 길거리에서 그림을 그리는 것이니 그 도시와 주민들이 환영해야 할 일이다.

탑동 횟집거리 · 2022년 8월

그러나 어반 스케치를 할 때는 예의를 지켜야 한다. 사람들이 오가는 통행로에서 벗어나야 하고 관광객들이 사진 찍는 포인트 장소를 막고 그림을 그리지 않아야 한다. 쓰레기를 버리지 않음은 물론이고 물건이나 화구들을 길바닥에 어질러 놓고 그리지 않는다. 물감 씻은 물통도 함부로 버리지 않는다. 카페에서 그릴 때 물감 씻은 물통을 세면대에 버리면 오염이 되며 물감 성분에는 카드뮴과 같은 독성이 첨가된 것도 있으니 아무 데나 버려선 안 된다.

시작은 간단한 화구와 함께

어반 스케치를 처음 할 때는 간단한 화구로 시작한다. 휴대가 용이해야 언제 어디서든 어반 스케치를 쉽게 할 수 있다. 어반 스케치 입문자는 화구를 꺼내 펼치고 넣는 자체에 시간과 품이 많이 든다. 바람이 불면 날아가는 화구들로 인해 그야말로 정신이 쏙 빠지는 경험을 함으로써 어반 스케치를 어려워하기도 한다. 따라서 내가 통제할 수 있는 간단한 화구들로 시작해 점점 더 화구를 늘리는 쪽으로 나가야 한다.

어반 스케치의 시작은 내가 그리고 싶은 것을 그리는 것이다. 나는 제주에 살면서 처음엔 바다에 푹 빠져 그렸다. 스케치북 가운데에 가로 선을 긋고 하늘과 바다를 수채 물감으로 칠한 것이 어반 스케치의 시작이었다. 단지 파란 물감을 칠했을 뿐인데 나에게는 분명한 제주의 하늘과 바다였다. 많이 기뻐했던 그날의 첫 경험이 지금도 생생하다. 바다를 그리던 어느 날 제주의 까만 돌과 해변의 모래를 그렸다. 변화무쌍한 하늘을 그릴 수 있게 되었고 잔잔한 파도와 세찬 파도를 그렸다. 요즘은 수평선의 배곡한 건물들과 나무들, 전봇대를 그려 넣는 것을 좋아한다. 어반 스케치는 내가 그리고 싶은 것을 그릴 수 있는 만큼 그리는 데서 시작한다.

어반 스케치를 하고 싶다는 것은 내가 좋아서 하는 것이다. 싫어하는 것은 그리지 않아도 상관없다. 다른 사람들이 풍경 속에 사람을 넣는다고 나도 꼭 사람을 그려야 하는 것은 아니다. 사람을 그리는 것보다 바위 하나를 더 그려 넣는 것이 좋다면 그대로도 좋다. 어반 스케치는 내가 좋아하는 것

을 그리는 것이다.

그리기 복잡해서, 기술이 부족해서 내가 그리고 싶은 것을 그릴 수 없더라도 일단 도전해 본다. 자꾸 그리다 보면 언젠가는 반드시 그릴 수 있는 날이 찾아온다.

어반 스케치를 시작했다면 매일 그린다. 하루 10분이라도 좋다. 날마다 기록하는 어반스케처가 된다면 어반 스케치 입문자의 딱지를 뗐다 할 수 있겠다.

5

어반 스케치를
오래 즐기는 방법

관덕정, 제주목 관아 · 2022년 8월

어반 스케치만을 위한 여행을 한다

여행은 일상이 아닌 비일상이다. 일상에서 벗어나 비일상의 세계로 들어가는 여행을 하면 새로운 감각과 경험을 얻게 된다. 걱정과 불안을 떨쳐내기 위해 여행을 하기도 한다. 혹은 풀리지 않는 문제와 고민을 해결하기 위해 생각하는 여행을 한다. 여행의 낯설고 익숙하지 않은 경험을 통해 삶의 설렘과 열정을 갖는다.

어반 스케치만을 위한 여행지는 낯선 도시가 아니어도 좋다. 내가 살고 있는 도시에서도 어반 스케치 여행을 할 수 있다. 어반 스케치 여행을 하면 내가 살고 있는 도시의 새로운 모습을 발견하게 된다. 무심히 스치고 지난 일상의 공간이 어반 스케치의 시선에서는 신선한 발견으로 포착된다. 어반 스케치를 하기 위해 걷고 보는 풍경은 내가 살고 있는 일상의 공간을 여행의 장소로 만나게 된다.

일상의 공간이 그러한데 낯선 여행지는 어떨까. 그야말로 어반 스케치를 하고 싶은 마음이 폭발한다. 어반 스케치를 위한 여행은 보통 아침 식사 때부터 시작한다. 여행지에서 먹는 삼시세끼 모두 기록의 대상이다. 여행을 하며 어반 스케치를 하면 보통은 오전에 한 장, 오후에 두 장 정도 그리고, 카페에 가면 한 장 더 그린다. 나는 해가 떠있는 동안엔 바깥에서 어반 스케치하는 것을 좋아하기 때문에 한낮에는 카페에 가지 않고 저녁식사 후에 숙소 근처에 편안한 카페가 보이면 가는 식이다.

카페, 현장반 수업 · 2022년 12월

함덕 서우봉 해변 · 2021년 3월

삼시세끼 식사와 한 시간 이상 그린 세 장의 어반 스케치와 카페 어반 스케치를 더하면 여행 어반 스케치는 보통 하루에 일곱 장 정도 그리게 된다. 만일 비행기나 전철, 버스에서도 어반 스케치를 하면 더 많아진다. 스케치 행사나 스케치 워크숍 같은 혼자 여행이 아닌 일로 어반 스케치 여행을 할 때는 이른 새벽에 숙소 바깥으로 나가 동네에서 어반 스케치를 한다. 아직 해가 뜨기 전, 고요한 아침 속에서 혼자 어반 스케치를 할 때 나는 비로소 여행을 실감하며 이 아름다운 세상을 나 혼자 누리는 적요의 시간을 잠시 갖는다.

여행 어반 스케치는 많이 그릴 수밖에 없다. 하루에 많은 어반 스케치를 하면 어떻게 될까. 어반 스케치를 잘 할 수 있는 자신감이 늘 뿐 아니라 하루를 온전히 여행과 어반 스케치에 몰입할 수 있어 일상에서 완전히 벗어난 비일상의 세계 속으로 들어가는 신비한 경험을 얻게 된다.

어반 스케치를 오래 할 수 있는 방법으로 여행 어반 스케치를 권한다. 평소엔 내가 살고 있는 도시에서 일상 어반 스케치를 하고 1년에 몇 번은 어반 스케치를 위한 여행을 떠난다.

화구에 관심을 갖는다

어떤 취미를 장기적으로 하려는 사람은 장비에 관심이 많다. 어반 스케치도 마찬가지로 어반 스케치 화구를 구입하는 것은 어반 스케치를 오래 할 수 있는 방법이기도 하다. 어반 스케치 화구는 그리 비싼 편이 아니다. 펜과 종이만 있어도 할 수 있는 것이 어반 스케치다.

다양한 화구를 써 보는 것은 어반 스케치에 대한 애정이자 열정이다. 화방에 자주 가서 새로운 도구들을 직접 눈으로 보고 테스트가 가능한 것은 써본다. 인터넷 검색과 SNS를 통하면 화구에 대한 정보를 많이 얻을 수 있다. 다른 스케처들이 애용하는 화구에 대해 알아보는 등 화구 탐험에 대한 노력은 어반 스케치를 즐겁게 하는 또 하나의 방법이다.

4색 팔레트

처음 어반 스케치를 했을 때는 물감을 모았다. 새로운 물감을 발견하기만 하면 들일 정도로 열정적으로 물감을 모았다. 제주 자연의 색을 표현하고 싶어 어반 스케치를 시작한 나에게 수채 물감은 또 하나의 신비로운 마법의 세계였다. 물감은 브랜드마다 조금씩 달랐고 같은 이름의 물감이라도 색이 달랐다. 전문가용과 준전문가용, 그 가운데쯤 있는 물감을 구분할 수 있게 되었다. 물감이 안료와 이런 저런 미디엄으로 만들어진다는 것을 알게 되어 안료 공부를 하면서 천연 안료와 단일 안료로 만들어진 물감이 내가 주로 그리는 자연의 색에 가깝다는 것도 알게 되었다. 물감의 차이가 그림을 잘 그리게 하는 것이 아니라 나에게 맞는 물감을 찾는 것이 중요하다.

물감 다음으론 종이에 관심을 가졌다. 종이란 종이는 열심히 써보았다. 같은 종이라도 제본과 형태가 다르면 그것도 또 써본다. 쓰고 또 써도 써본 적 없는 종이는 끝없이 나타났다. 수채 물감을 사용하는 그림에서 중요한 것은 물감보다 종이라는 것을 깨닫고 나에게 맞는 종이를 찾고자 했지만 10년째 어반 스케치를 하면서 여전히 나에게 맞는 종이를 찾지 못했다. 그런 종이를 찾았다 싶으면 가격이 비싸서 날마다 그림을 그리는 내게는 부담이었다. 드로잉이 잘 되고 채색도 잘 되면서 가격이 적절한 종이를 만날 때까지 나의 종이 탐험은 계속 될 것 같다.

물감과 종이 다음으로는 붓이었다. 온갖 붓을 써보았는데 붓의 세계도 너무너무 넓다. 많은 스케치 펜도 써보고 만년필로 스케치하는 것을 좋아해 만년필도 수두룩하게 써보면서 각종 잉크도 섭렵했는데 화구의 세계는 끝이 없다는 것이 나의 결론이다. 첫 개인전 때 화구장을 구입해 그동안 모은 화구들을 그림과 함께 전시할 정도로 화구를 열심히 모았던 시기를 지나 지금은 기분전환 삼아 정기적으로 들이는 식이다.

1년 365일 화구 가방을 들고 다닌다

나는 언제 어디서든 어반 스케치를 할 수 있도록 화구 가방을 1년 365일 들고 다닌다. 가벼운 산책을 할 때도, 외식을 하러 갈 때도, 사적인 만남이나 공적인 미팅 자리에도, 어반 스케치를 한 후론 화구 가방은 내게서 떠난 적이 없다. 갑자기 시간이 나거나 눈앞에 그리고 싶은 것이 있는데 화구가 없어 그릴 수 없다면 얼마나 아쉬울까. 가까운 문구점에 가서 종이와 펜이라도 구할 수 있다면 그릴 텐데 하필 문구점은커녕 편의점도 없는 시골이거나 자연 속이라면 그리고 싶어도 그릴 수 없다.

화구 가방을 1년 365일 가지고 다니려면 가벼워야 한다. 어반 스케치 화구는 부피가 작고 가벼워서 파우치 안에 모두 담을 수 있다. 좀 많이 가지고 다니고 싶을 때는 배낭이 좋다. 회사를 다니는 직장인이라면 배낭은 부담스러울 수 있으니 파우치 정도에 들어갈 수 있는 화구를 찾는다. 나는 세 종류의 화구 가방을 세팅하는데 가장 많이 쓰는 메인 화구는 배낭 안에 넣고 좀

더 다양한 화구는 에코백 같은 보조 가방에 넣어 메인 화구 배낭과 같이 들고 나가 필요할 때 꺼내 쓴다. 산책 중일 때나 식당에서 빠른 어반 스케치를 해야 할 때는 메인 화방에서 간단한 화구를 꺼내 파우치에 넣고 들고 가는데, 메인 배낭에는 작은 파우치도 함께 들어 있다.

어반 스케치를 위한 여행을 할 때도 화구는 가벼워야 한다. 여행은 그 자체로 체력과 에너지를 소비하는데 그림을 그리는 화구까지 챙겨 다니려면 가방은 가벼워야 한다. 걷기 여행 어반 스케치를 위한 화구 가방으론 배낭이 좋다. 바퀴 달린 캐리어 같은 화구 가방을 들고 다니면 편리하겠지만 걸을 일 없이 차를 몰고 가서 도착하면 바로 그림을 그리는 상황이 아니라면 바퀴 달린 배낭은 어반 스케치에 무겁고 거추장스럽다. 계단을 오르내리거나 모래 해변, 숲이나 산에 자유롭게 갈 수 없기 때문이다. 어떤 형태든 화구 가방은 1년 365일 휴대할 수 있어야 한다.

SNS에 공유한다

어반스케처스 선언문 일곱 번째는 '우리는 온라인에서 그림을 공유한다'이다. 여타의 미술 장르에서 SNS 공유가 개인의 선택이라면 어반 스케치에서는 규약으로 정해져 있다. 사실 여타의 미술 장르에는 규약이 없는데 어반 스케치에 여덟 개나 되는 규약이 있다는 것은 특이한 일이다. 하지만 그것이 어반 스케치의 정체성이자 특징이라 할 수 있다.

전 세계 어반스케처들이 가장 많이 하는 SNS는 인스타그램이다. 글로벌 어반스케처스의 인스타그램에서 전 세계 어반스케처들의 어반 스케치를 볼 수 있다. 어반 스케치를 SNS에 공유하면 좋은 점이 있다. 서로의 그림에서 영감을 얻을 수 있고 사람들의 격려와 응원으로 어반 스케치를 오래 할 수 있다.

글로벌 'Urban Sketchers'의 선언문(Manifesto)

1. We draw on location, indoors or out, capturing what we see from direct observation.
2. Our drawings tell the story of our surroundings, the places we live, and where we travel.
3. Our drawings are a record of time and place.
4. We are truthful to the scenes we witness.
5. We use any kind of media and cherish our individual styles.
6. We support each other and draw together.
7. We share our drawings online.
8. We show the world, one drawing at a time.

어반 스케치를 오래 하기 위한 방법으로 온라인 공유와 함께 오프라인 모임인 지역 챕터 정기모임에 참가한다. 지역 챕터 정기모임에는 지역에 사는 스케처뿐만 아니라 전국, 해외 스케처들이 함께 모여 그림을 그린다. 어반 스케치를 목적으로 하는 모임이기 때문에 사적인 관계와 친교에 신경 쓸 필요가 없어 불편하지 않다. 또한 우리 지역에서 내가 모르는 어반 스케치의 좋은 장소를 알 수 있고 정보도 얻을 수 있다. 여행을 갔다면 그 지역 스케처들과 그릴 수 있는 기회와 그 지역에 관한 다양한 정보도 얻을 수 있다.

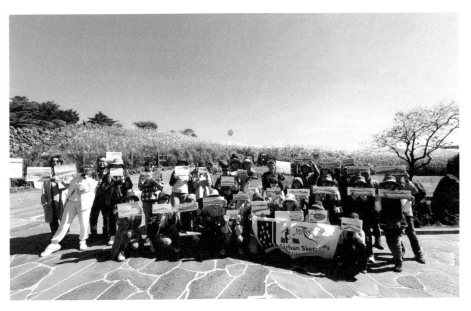

산굼부리, USkJeju Island 정기모임 · 2023년 10월

제주, 걷고 그리다

유딧의 제주 어반 스케치

제3장

유딧의
제주 어반 스케치 수업

2015년에 제주로 이주해 온 나는 같은 해 어반 스케치를 시작해 만 3년간 날마다 혼자서 낮에는 여행과 어반 스케치를 하고 밤에는 블로그에 글을 올렸다. '제주유딧'이라는 닉네임의 블로그명 '찬제주가讚Je-Ju歌'는 제주 여행에 관한 글과 어반 스케치로 알려지면서 사람들로부터 함께 그리고 싶다는 요청을 받아 혼자 걷고 그리던 어반 스케치에서 함께 걷고 그리는 어반 스케치로 변모하게 되었다. 함께 하고자 하는 사람들이 점점 많아져 2018년 글로벌 어반스케처스에 공식 챕터로 등록해 어반스케처스 제주USkJeju Island를 설립하여 매월 정기모임을 열어 제주에 사는 멤버뿐 아니라 전국, 해외 스케처들과 함께 어반 스케치를 하고 있다.

어반 스케치 작가로서는 3년에 한 번씩 개인전을 열어 100여 점의 작품을 전시하고 있다. 3년에 한 번씩 개인전을 여는 이유는 내가 원래 목적지향적이며 일정하게 반복되는 이벤트를 좋아해서다. 시험이 있어서 공부를 열심히 했던 학생 때처럼 개인전은 나에게 어반 스케치의 한 시기를 매듭지어주는 무대와도 같다. 시험이 공부의 결과가 아니듯 개인전이 어반 스케치를 하는 목적은 아니지만 정기적으로 전시를 열어 작품을 정리하는 시기를 통해 작가적 성장을 얻고 사람들에게

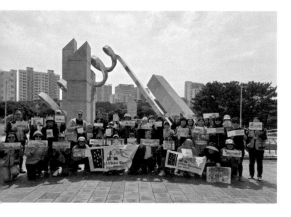

신산공원, USkJeju Island 정기모임 · 2024년 3월

는 원화를 직접 볼 수 있는 자리를 마련해 줄 수 있다. 어제의 그림을 돌아볼 틈 없이 오늘의 그림을 그리는 나는 3년 동안 그린 그림들을 개인전을 통해 되돌아보며 정리한다. 그림의 성장을 그래프로 그린다면 점점 높아지는 선이 아니라 대체로 평행선인 시기가 이어지다 어떤 날은 조금 올라가다 어떤 날은 뚝 떨어지는, 그야말로 들쭉날쭉한 곡선을 이룬다. 그럼에도 불구하고 3년을 주기로 개인전을 열어 매듭을 하나 더 엮듯 작품 활동을 하고 있다. 나는 평생 신나게 어반 스케치를 할 수 있는 행복한 어반스케처이지만 작가 제주유딧으로서 글과 그림을 세상에 내보이는 자리를 만들기 위해 정기적으로 개인전을 열고 있다.

1. 제주유딧 첫 번째 개인전
2. 제주유딧 두 번째 개인전

매일 어반 스케치를 해도 전시할 작품은 한 달에 서너 점 정도라서 3년을 모아야 100점쯤 된다. 어반 스케치는 그림 사이즈가 작기도 하지만 많이 그리는 것을 어반 스케치의 가치라고 생각하기 때문에 100이라는 숫자의 효과와 위력에 기대어 많은 그림들을 전시하고 있다. 개인전을 열 때는 전시장 벽면에 거는 100점의 액자 그림뿐만 아니라 3년 동안의 양장북들과 낱장에 그린 그림들도 함께 전시하고 일반 관람객들에게 어반 스케치를 소개하기 위해 소장한 화구들도 전시한다. 단체 전시로는 매년 진행하는 어반스케처스 제주USkJeju Island 정기전과 유딧의 어반 캠퍼스 그룹전을 운영하고 있다.

어반 스케치 정기 수업은 2019년부터 진행해 제주대학교 평생교육원에 어반 스케치 강좌를 개설하고, 2020년부터는 현장에서 가르치는 현장반 수업을 운영하고 있다. 정기 수업 외에는 기업과 학교, 지자체에 어반 스케치 강사로 초청되어 걷기 여행을 하며 현장에서 어반 스케치를 가르치는 어반 스케치 워크숍을 진행하였다. 또한 내가 운영하는 '유딧의 어반 캠퍼스'를 통해 매 학기마다

유딧의 어반캠퍼스 제2회 그룹전

1박 2일의 어반 스케치 캠프를 열어 24시간 동안 오직 어반 스케치에만 몰입할 수 있는 시간을 마련하고 있다. 테마 여행사 위트래블과 함께 하는 '그림 어게인'을 통해 3박 4일 이상의 해외여행 어반 스케치를 진행하고 있는데 1회와 2회는 제주에서, 3회부터는 싱가포르와 일본, 타이베이 등 동남아

에서 시작하였고 앞으로는 유럽과 아메리카, 아프리카 등 전 세계로의 여행과 어반 스케치 워크숍을 계획하고 있다.

유딧의 어반 스케치 수업은 교실에서는 사진을 통해, 교실 밖 현장에서는 눈으로 직접 보고 그리는 어반 스케치 수업으로 진행된다. 도시를 그리는 여타의 어반스케처들과 달리 유딧의 어반 스케치 수업에서는 제주의 자연을 그리는 것을 주요 프로그램으로 삼고 있다. 돌담이 있는 제주 집 그리기에서 시작해 제주 바다와 오름, 곶자왈과 숲을 그리고 제주의 사계절과 제주 마을들을 그린다. 아름다운 제주의 자연과 마을을 여행하며 그곳에서 직접 그릴 수 있는 유딧의 제주 어반 스케치 입문반 수업은 특히 학교 다닐 때 그림을 그린 것이 전부였던 만 18세 이상의 성인들을 대상으로 그림 초보자도 오늘 배우면 오늘 당장 어반 스케치를 할 수 있게 하는 것이 특징이다.

유딧의 어반 스케치 수업은 어반 스케치의 이해에서 시작한다. 어반 스케치가 함께 하는 삶의 가치를 중요시하며 기록으로서의 어반 스케치에 의의를 둔다. 환경적 제약을 받지 않는 장소에서 충분히 시간을 들이며 그릴 수 있는 어반 스케치는 물론 10분을 그려도 내 삶의 기록으로서 가치가 주어지는 퀵 어반 스케치를 배울 수 있다. 또한 유딧의 어반 스케치 수업을 통해 저널리즘적인 어반 스케치의 효용과 일상 예술로서의 어반 스케치가 지닌 의미를 이해할 수 있다. 매일 그리는 어반 스케치, 평생 그리는 어반 스케치, 유딧과 함께 하는 어반 스케치 수업을 이 책에서는 입문반에서 진행한 정기 강좌를 바탕으로 하고 있다. 정기 수업은 보통 1주일에 한 번, 세 시간

씩 총 15주 동안인데 수업을 진행하는 동안에는 매 수업이 끝날 때마다 주어지는 미션을 통해 날마다 어반 스케치를 할 수 있게 한다. 따라서 이 책에서도 수업 내용은 물론 미션 또한 함께 실어 유딧의 어반 스케치 수업에 참가한 적 없는 일반인들에게는 이 책만으로도 제주 어반 스케치를 할 수 있게 하고, 수업에 참가한 수강생들에게는 늘 곁에 두고 활용할 수 있는 교재가 될 수 있기를 바란다.

현장반 팀 어반저스

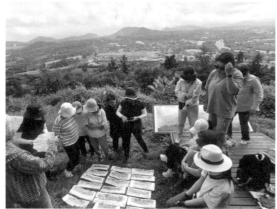

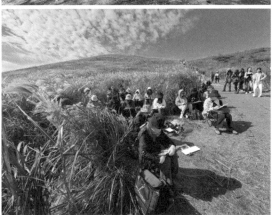

1

수업의 첫 걸음
– 어반 스케치 화구

어반스케처스 글로벌 선언문 여덟 개 항목 중 다섯 번째는 '우리는 어떤 재료라도 사용하며 각자의 개성을 소중히 여긴다We use any kind of media and cherish our individual styles'로 어반 스케치는 어떤 재료로도 그릴 수 있다. 연필이나 펜만으로 드로잉을 하거나 스케치 없이 수채 물감으로만 채색하거나 색연필, 파스텔, 마카, 콘테, 흑연 등의 건식 재료를 사용할 수 있으며 그것들을 혼합시켜서 그릴 수 있다.

세계의 어반스케처들은 펜으로 스케치하고 수채 물감으로 채색하는 방식을 가장 선호한다. 시간과 환경의 제약을 받는 어반 스케치의 특성상 빠르게 그리면서도 효과적인 표현을 위한 방식이다. 뚜렷한 선을 그을 수 있는 펜으로 스케치하고 적은 양의 물만으로도 채색이 가능한 수채 물감은 어반 스케치의 매력적인 화구로 나 역시 어반 스케치 초기에는 펜과 수채 물

감만으로 그렸다. 지금은 선의 굵기 조절을 할 수 있고 내가 원하는 잉크를 선택할 수 있는 만년필로 스케치하고 때로는 잉크에 딥펜촉을 묻혀 드로잉을 하기도 한다. 제주의 아름다운 자연의 색을 그리고 싶어 어반 스케치를 시작했던 나는 물감은 물론 잉크, 색연필, 마카 등 다양한 채색 재료를 즐겨 사용한다. 어반 스케치만큼 화구도 사랑하여 자칭 화구 컬렉터란 별칭을 붙여 끊임없이 화구를 구입하고 사용하면서 화구의 세계를 넓히고 때론 SNS에 화구 사용 후기 글을 올리는 취미를 갖고 있다.

어반 스케치 화구는 어반 스케치를 하는 또 하나의 즐거움이다. 하지만 처음 어반 스케치를 하는 입문자는 간단하고 기본적이며 작고 가벼운 화구를 갖춰야 매일 들고 다니며 어반 스케치를 할 수 있다. 아래에 소개하는 화구들은 어디까지나 내가 즐겨 쓰는 것으로 보편타당한 재료는 아니라는 점에 유의한다.

종 이

어반 스케치에 주로 쓰는 종이는 우선 사이즈별로 나누는데 보통은 엽서 크기에서 최대 A4 크기의 종이가 휴대하기 용이하다. 나는 자연의 와이드 풍경을 즐겨 그려 A5 두 장을 가로로 이은 형태를 좋아한다.

스케치 종이류를 보관하는 내 책장

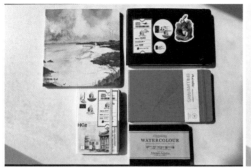

1. 양장북
2. 스케치 종이들

4절지 전지를 원하는 크기로 잘라 사용하거나 시중에서 판매하는 엽서형, 패드형, 스프링형, 양장북을 구매하는데 내가 가장 좋아하는 제본 형태는 양장북이다. 나뿐 아니라 세계의 많은 어반스케처들이 저널 형태의 양장북을 애용한다. 좋은 질의 종이로 엮인 양장북은 가격이 높은 편이라 나는 4절지 전지를 자르고 실로 엮어 직접 양장북을 만들어 사용하고 있다. 입문 과정이 끝난 심화 과정 프로그램에 수제 양장북 만드는 법을 넣을 정도로 양장북은 어반스케처들이 가장 애용한다.

4절지 종이를 자를 때는 칼보다 60cm 쇠자를 대고 자르는 것이 쉽고 편리하며 외형이 자연스러운 종이를 얻을 수 있다.

종이의 질은 무게와 코튼 함량에 따라 나뉘는데 스케치에 간단한 채색만 한다면 140gsm에서 200gsm 정도가 적당하고 수채 물감으로 채색을 한다면 300gsm 이상, 물 칠이 많은 채색이라면 코튼 함량이 100프로 이상인 종이가 이상적이다. 무게와 코튼 함량이 많으면 가격도 높아진다.

수채화 전문 종이는 보통 300gsm에 코튼 100프로인데 결에 따라 세목, 중목, 황목으로 나뉜다. 매끄러운 결의 세목은 드로잉에 좋고 채색이 선명하지만 물 칠이 많은 채색을 할 때 종이가 휘어지거나 벗겨질 수도 있다. 황목은 거친 결을 가진 종이로 세밀한 드로잉보다 물 칠 많은 그림에 주로 사용하고 때로 거친 질감 효과를 나타내기 위해서도 사용한다. 중목은 세목과 황목 중간 정도의 결로 스케처들이 가장 많이 쓰는 종이다.

입문자가 사용하기에 적당한 종이를 추천한다면 A5 사이즈에 코튼 함량은 없어도 300gsm인 종이와 코튼이 100프로인 두 가지 종류의 종이를 준비한다. 드로잉만을 위한 종이는 어떤 것도 무방하며 수첩이나 노트도 상관없다. 종이가 흔한(?) 세상이지만 수채화 전용 종이는 가격이 꽤 나가니 나에게 맞는 가성비 좋은 종이를 찾는 것이 좋다.

종이를 아낄 필요는 없다. 종이를 아끼려면 그림을 안 그리면 된다. 물론 농담이다. 나는 처음 어반 스케치를 할 때 140gsm의 하네뮬레 양장북에 그렸는데 하네뮬레는 장정이 튼튼하고 고급스러운 데다 페이지 수도 많아서 한 권의 책처럼 보인다. 그러나 종이 질이 갱지 같은 느낌이라 드로잉만으

요즘 쓰고 있는 하네뮬레 양장북

로는 어떨지 몰라도 나처럼 물 칠 많이 하는 그림을 그리는 사람에게 140gsm 의 종이는 적당하지 않다. 그래도 그때 는 어반 스케치를 한다는 자체가 좋은 데다 그 양장북이 왠지 어반스케처만의 특허인 것 같아 열 권 가까이 줄기차게 그리곤 했다. 지금도 가끔 추억으로 하 네뮬레 140gsm 양장북을 구입하곤 한다.

종이를 아끼는 좋은 방법은 그림을 그리다 망쳤다고 생각해도 끝까지 그 리는 것이다. 어반 스케치에서 망한 그림은 없다. 일기를 망쳤다고 찢어버리 지 않는 것처럼 어반 스케치도 마찬가지다. 또한 그림 실력을 늘리고 싶다 면 마음에 드는 그림이 나올 때까지 중간에 그림을 멈추고 계속 다른 그림 을 그리기보다 마음에 들지 않는 그림을 끝까지 붙들고 완성시키는 데에서 그림이 느는 것 같다.

아무리 망친 그림이라도 버리지 말고 모두 모아둔다. 세월이 지나서 보 면 나에게 큰 웃음을 줄 것이고 어떤 그림은 그때가 더 낫다는 생각이 들기 도 하다. 어반 스케치 초창기 그림들은 첫사랑의 설렘과 순수함을 담고 있 다. 내가 그린 어반 스케치는 단 한 장도 버리지 않는다. 그것은 오늘 내 삶 의 기록이기 때문이다.

연필과 펜

연필은 어떤 것이든 무방하나 어반 스케치에 좋은 연필의 심 굵기는 보통 2B를 추천한다. HB는 가늘어서 수채화 종이를 파이게 할 수도 있으니 심은 무르고 너무 진하거나 흐리지 않는 2B가 적당하다. 드로잉 전문 샤프가 있으니 취향에 따라 써도 좋다. 연필을 사용하면 지우개가 필수인데 미술용 지우개가 좋고 개인적으론 지우개밥이 나오지 않는 떡지우개를 애용한다.

펜은 볼펜이나 사인펜, 드로잉만 할 때는 어떤 것이든 좋으나 수채 물감으로 채색을 한다면 선이 번지지 않는 펜을 사용해야 하는데 이를 '피그먼트 펜'이라 부른다. 다양한 굵기가 있는데 입문자는 0.1mm 정도의 얇은 펜에서 시작해 점차 두꺼운 굵기의 펜을 써 보고 나에게 맞는 심을 찾는다.

❶ ❷ 1. '나의 어반 스케치 메인 파우치' 화구 2. 피그먼트 펜

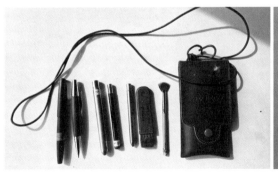

왼쪽부터 만년필(라미 2000 마크롤론 EF촉)
 드로잉 샤프(파버카스텔 이모션 크롬)
 트래블 브러쉬(에스꼬다 VERSATIL 12호)
 트래블 브러쉬(실버브러쉬 블랙벨벳 8호)
 트래블브러쉬(헤렌드 751Synthetic 2호)
 납작붓(헤렌드 FF-1004 25mm)
 가죽 파우치(EOEO)

펜 사용이 익숙해지면 선 굵기 조절을 할 수 있는 만년필로 대체하는데 잉크는 선이 번지지 않는 피그먼트 잉크를 넣어야 한다. 만년필을 구매할 때는 잉크를 넣는 컨버터도 같이 구매해서 원하는 색의 잉크를 넣어 쓰는데 입문자는 검정색 잉크를 먼저 사용해 본다.

피그먼트 잉크는 점성이 강해서 가라앉거나 굳는 현상이 있다. 잉크를 만년필에 넣을 때는 잉크 병을 흔든 후 넣고, 만년필을 오래 사용하지 않아 잉크가 굳었을 때는 만년필을 청소해야 한다. 만년필의 굳은 잉크를 간단히 청소하는 방법으로는 닙과 컨버터를 미지근한 물에 담가둔다. 만년필은 관리가 필요해서 입문반보다 심화반에서 권하고 있다.

붓

어반 스케치용 붓은 수채화 붓을 사용하는데 휴대성이 좋아야 한다. 붓대가 짧은 것이나 연필 반만 한 크기로 붓대 케이스에 들어 있는 붓도 있다. 워터브러쉬라는 것이 있는데 플라스틱 재질로

휴대용 붓

붓대에 물이 담겨 있어 별도의 물통이 필요 없고 사용이 간편해서 식당이나 카페 등 물감 씻은 물통을 버릴 수 없는 곳이나 길거리에 서서 그릴 때 편리하다. 대신 붓모가 인조모라 섬세한 채색은 어렵고 사이즈도 다양하지 않아

서 큰 면적을 채색할 때는 불편한 점이 있다.

붓은 붓모의 성질에 따라 인조모, 합성모, 천연모로 나뉜다. 동물의 털로 만든 천연모는 물을 많이 머금기 때문에 한 번의 붓질로 많은 면적을 칠할 수 있는 장점이 있는 반면 가격이 비싸고 물 조절에 어려운 입문자는 처음 사용할 때는 불편할 수도 있다. 인조모는 부드러운 빗자루 같은 성질로 입문자가 가장 많이 사용하고 있다. 합성모는 인조모와 천연모를 섞어 만든 붓으로 개인적으론 어반 스케치에 가장 유용한 붓이라고 생각한다.

형태별로 가장 많이 사용하는 붓은 라운드붓과 평붓으로 보통 어릴 때부터 쓰던 둥근 형태로 묶인 붓이 라운드붓이고 납작한 붓은 평붓으로 하늘과 땅 같은 넓은 면적을 그릴 때 쓴다. 붓모의 굵기에 따라 호수가 나뉘는데 0호부터 시작한다. 나는 8호와 12호를 가장 많이 사용하고 세밀한 곳에 2호 붓을, 하늘과 바다는 평붓으로 그린다.

입문자에게 추천하는 붓은 워터브러쉬 한 개와 2호, 8호, 12호 라운드붓, 평붓인데 이때 평붓만은 천연모를 구비하면 여러모로 유용하다.

수채 물감

어반 스케치용으로 수채 물감은 작은 사이즈가 좋은데 많은 어반스케쳐들이 작은 팔레트에 수채 물감을 짜서 굳히거나 수채 물감을 굳혀 만든 고체 물감을 사용한다. 입문자는 색이 이미 구성되어 있는 12색이나 24색 물감을 사용하는데 다만 흰색과 검정색 사용은 가급적 삼간다. 흰색은 색을 탁하게 하고 검정색은 종이에 구멍이 뚫린 것처럼 보이기 때문에 그림에 흰색이 필요할 때는 종이의 여백을 남기고, 검정색은 어두운 색을 조색해서 채색한다.

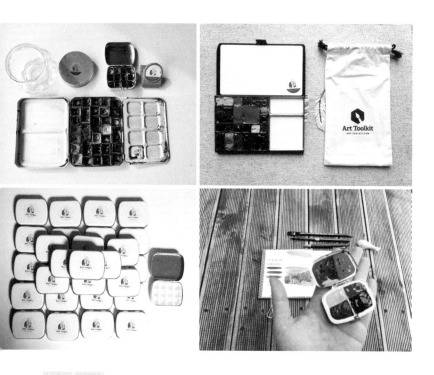

❶ ❷
❸ ❹
1. 메인 팔레트 2. 경량 팔레트
3,4. 미니 팔레트

세상에는 물감 브랜드가 많기도 많다. 다양한 물감을 사용해서 자신에게 맞는 물감을 찾는 것도 자신의 그림체를 찾는 것만큼 중요한데 입문자는 우선 스케처들이 가장 많이 쓰는 물감으로 그려본다. 고체 물감과 튜브형 수채 물감 중 어느 것이 더 좋은지 쓰임새가 달라 추천하기 어렵지만 입문자는 고체 물감을 쓰거나 튜브형 물감을 작은 팔레트에 짜서 쓴다. 이때 팔레트는 칸이 나뉜 팔레트도 있지만 어반스케처들은 작은 빈 팬에 물감을 짜서 쓰는 날개형 조색 칸이 있는 팔레트를 선호한다. 빈 팬은 팔레트에서 분리돼 다양한 색으로 교체할 수 있다는 장점이 있다.

물감은 크게 전문가용과 비전문가용으로 나뉘는데 브랜드마다 두 가지 버전을 내놓는다. 전문가용은 보통 '프로페셔널', '아티스트'라는 이름이, 비전문가용에는 '아카데미'가 붙는다. 입문자라도 물감은 전문가용을 사용할 것을 추천하는데 어반 스케치에서는 단 한 장의 그림이라도 연습이 아닌 오늘 나의 기록이기 때문에 이왕이면 질 좋은 물감으로 채색한다. 어떤 물감은 전문가용이라고 하지만 비전문가용에 속하는 물감이 있으니 가성비 좋고 나에게 맞는 물감을 찾아서 메인 물감으로 삼는다.

지금까지 소개한 기본 네 가지 화구 중에서 어느 것에 가장 많은 투자를 하냐고 묻는다면 나는 종이라고 생각한다. 어반 스케치는 사이즈 작은 종이에 그려서 의외로 물감이 많이 닳지 않아 한 세트 구비하면 꽤 오래 쓴다. 자주 쓰는 색은 낱개로 구입할 수 있다. 물감은 비슷비슷한 것 같지만 브랜드마다 미세한 차이를 두고 있고 어떤 물감은 매우 독특하다. 요즘은 수제 물

감을 만들어 판매하는 업체도 있는데 그런 물감들을 사용해 보는 것도 꽤나 흥미롭다. 좋은 물감은 비슷비슷하다. 종이는 그렇지 않다. 질 좋은 종이와 그렇지 않은 종이, 그램 수가 높은 종이와 그렇지 않은 종이, 코튼 함량이 있고 없고의 차이가 분명하다. 앞서도 말했지만 종이를 아껴서는 그림을 자유롭게 그릴 수가 없다.

그 밖의 화구들

❶ 물 통

어반 스케치 물통으로는 물이 새지 않는 뚜껑이 달린 물통으로 시중에서 판매하는 플라스틱 음료수 통이면 무난하다. 붓을 헹구기 용이하도록 입구가 커야 한다. 사이즈는 350밀리가 적당하고 낮은 크기가 안정적이다.

나는 어반 스케치 초창기에는 물통에 물을 담아 휴대했지만 지금은 500밀리 정도의 물을 들고 다니면서 작은 물통을 별도로 챙긴다. 깨끗한 물을 써야 맑은 채색을 할 수 있는데 하루에 여러 장을 그릴 때가 많기 때문이다. 초창기에는 물감에 위험한(?) 화학 성분이 있다는 것을 알고 물감 헹군 물통을 자연에 버리지 않았다. 그러나 하루에 여러 장을 그리는 날들이 많아지면서 물감 헹군 물통을 버리는 일은 불가피하게 되었다. 대신 조심히 버리고 많은 사람들이 모이는 어반 스케치 모임에서는 특히 조심한다. 물감 헹군 물통은 세면대나 개수대에 버리지 않아야 하는데 특히 식당이나 카페에서 세면대에 버리면 물감으로 오염되기 때문에 주의해야 한다.

화구 파우치

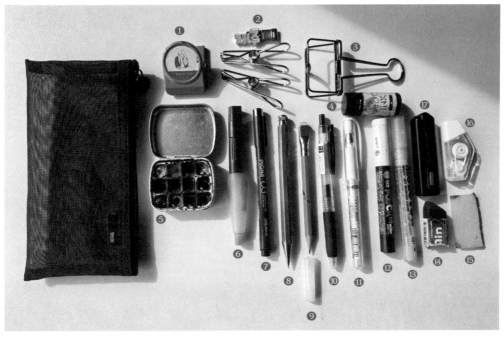

❶❷❸ 집게 　❹ 소분 잉크 　❺ 물감(다니엘 스미스) 　❻ 워터브러쉬
❼ 피그먼트펜(사쿠라MICRONPIGMA03) 　❽ 드로잉샤프(카웨코) 　❾ 팔로미노 블랙윙 연필
❿ 사라사 볼펜(0.5mm) 　⓫⓬ 화이트 젤 펜(시그노 유니볼 1.0mm) 　⓭ 마스킹펜(모로토우2.0mm)
⓮ 지우개 　⓯ 마스킹액 리무버 　⓰ 글루테이프(미도리) 　⓱ 가위(미도리)

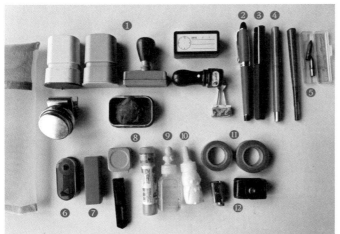

❶ 스탬프, 도장
❷❸❹ 만년필
❺ 카키모리 펜촉
❻ 셀로판테이프
❼ 스테이플러
❽ 문구
❾ 물
❿ 마스킹액
⓫ 마스킹 테이프
⓬ 연필깎이(DUX 독일 황동)

❷ 붓 닦는 걸레나 휴지

미술용 걸레가 있지만 어반 스케치에는 핸드 페이퍼가 휴대하기 좋다.

❸ 마스킹 테이프와 마스킹액

종이의 사면을 두르는 마스킹 테이프는 A5나 A4 사이즈의 종이에는 1cm 정도의 두께가 좋고 마스킹액은 적은 면적과 가는 선에 종이의 여백을 남겨 흰색을 표현할 때 사용한다. 마스킹액이나 펜을 사용했다면 지울 때는 '마스킹액 리무버'를 사용한다. 마스킹액은 얇은 호수의 붓으로 그리고 사용 후에는 반드시 휴지나 물로 붓을 닦아두어야 굳지 않는다. 마스킹액이 마르는 데에는 시간이 소요되고 휴대성과 붓 관리가 불편해 펜 타입을 사용하기도 하는데 양이 적고 잘 고장 나는 단점이 있다.

❹ 화 판

낱장의 종이를 받치는 화판은 문구점에서 판매하는 A4 크기의 보드판이 적절한데 스케치북과 물감, 휴지까지 올려놓고 사용할 수 있어 어반 스케치에 유용하다.

❺ 집 게

종이가 물로 휘거나 바람이 불면 펄럭거리기 때문에 집게로 고정시켜 두는 용도인데 클립 집게 두 개 정도 구비하면 좋다.

2
제주 어반 스케치

제주 집

제주 집은 어릴 때 그리던 집처럼 사각에 지붕이 얹힌 모양새로 정겹고 심플하다. 창 두 개, 문 하나만 그리면 되는 제주 집은 주홍, 파랑 등의 알록달록한 지붕들이 맞붙어 동화 속 그림처럼 예쁜 마을을 이룬다. 제주 마을을 그리기 전에 먼저 제주 집 한 채부터 그린다.

제주 집은 돌담으로 에워싸인 것이 특징이라 제주 집을 그릴 때는 돌담을 그리고 집 주위에 초록색 나무나 풀을 함께 그리면 그림에 생기가 느껴진다.

[드로잉]

 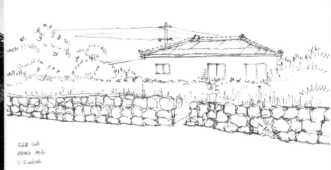

제주 구좌읍 평대리

❶ **눈높이선** : 연필로 눈높이선을 그린 후 집과 유채밭, 배경의 잡나무들, 돌담의 위치를 잡는다. 눈높이선은 말 그대로 눈높이에 수평선을 긋는 것을 의미한다. 땅에서 대략 1.5미터 높이에 눈높이선이 있다.

*** 주의할 점**	펜으로 그리는 그림에서 연필은 드로잉 도구가 아닌 위치를 잡는 구도선 정도로만 사용한다. 연필로 모두 스케치하고 그 위에 펜으로 덧 씌워 그리면 드로잉 실력이 늘지 않는다. 복잡한 구조를 가진 대상은 필요에 따라 조금 더 자세히 연필로 구도선을 그리지만 가능하면 구도 정도만 잡고 펜으로 그리는 습관을 익힌다.

❷ **집 그리기 - 비율과 기울기** : 창문 세 개의 간격을 비교하며 위, 아래의 비율을 맞춰 그린다. 지붕의 전체 높이는 벽과 비교했을 때 어느 정도의 비율인지 정확히 그린다. 지붕의 꼭지점 두 개는 아래 창문과 비교하고 용마루는 기울기에 유의해야 한다. 지붕의 빗살을 그릴 때는 기울기를 기준으로 굵은 선을 그린 후 가는 선들은 빠르게 그려 선이 연하게 보이게 한다.

❸ **집 그리기 - 주변부** : 집 주위 잡나무와 유채밭은 배경으로 외곽선만 약식으로 그린다. 유채밭은 꽃대 줄기를 높고 낮은 선으로 그려 리듬감을 나타낸다.

❹ **제주 돌담 그리기** : 돌담의 전체 형태를 직육면체로 보고 원근법에 의해 돌담 속 가까운 돌은 크고 멀어질수록 작게 그린다. 돌담의 돌을 그릴 때 유의할 점은 돌을 겹쳐 그리지 않고 하나하나 쌓는 느낌으로 그린다. 돌과 돌이 포개진 공간은 어둡다. 돌담의 돌은 하나하나 모두 그리는 것이 아니라 몇 개만 그리고 비슷한 부분, 반복적인 부분은 생략해도 좋다.

❺ **전봇대와 전선 그리기** : 전봇대는 원기둥이고 전선은 전봇대에서 바깥으로 뻗어나갈수록 선이 가늘어진다. 전봇대에서 뻗어나가는 전선에는 굵고 가는 선들이 있다. 굵은 선은 천천히, 가는 선은 빨리 그리는 속도의 변화로 자연스럽게 표현할 수 있다. 허공에서 선이 끊어진 것처럼 그려도 선이 계속 이어지는 것처럼 보인다.

수채화 채색 기법 기초

1. 그라데이션
 한 색을 수평선으로 칠하고 아래로 내려갈수록 물을 더해
 색이 점점 연해지게 한다.

2. wet in wet(웨트 인 웨트)
 종이에 깨끗한 물을 칠하고 한 색을 칠한 후 물색이 마르기 전에
 다른 색을 칠해 서로의 색이 자연스럽게 스며들도록 한다.

3. 글레이징
 난색을 가로로 칠한 후 물감이 마르면 한색을 세로로 칠한다.
 * 난색과 한색(웜 컬러, 쿨 컬러) : 차갑고 따뜻한 색

4. 드라이 브러쉬(갈필)
 붓에 물감을 묻힌 후 물기를 빼준 후 칠한다.
 질감이 많은 종이일수록 강렬한 효과가 나타나는데
 나무의 결과 돌, 길과 윤슬 표현에 간단히 효과를 볼 수 있다.

5. 스패터링(뿌리기, 튀기기)
 붓과 칫솔 등 다양한 도구로 물감을 뿌리거나 튀겨
 극적이고 생생한 효과를 나타낸다.
 주로 해변의 모래, 숲속의 떨어진 나뭇잎, 하늘, 음식 어반 스케치에 많이 사용한다.

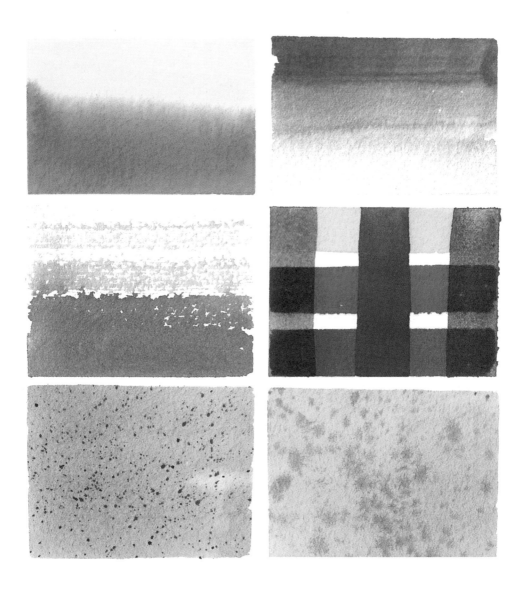

1. wet in wet
2. 그라데이션
3. 드라이 브러쉬
4. 글레이징
5. 스패터링(1) 바탕색이 마른 후
6. 스패터링(2) 바탕색이 젖을 때

[채색]

❶ 하늘을 wet in wet 기법으로 그라데이션한다.

❷ 땅은 원근법에 의해 가까운 곳은 진하게 먼 곳은 연하게 채색한다.

❸ 하늘이 마른 후에 잡나무와 유채밭을 채색한다.

❹ 잡나무와 유채밭은 배경에 속하니 명암은 서너 단계 정도로만 채색한다.

❺ 집을 채색할 때는 지붕 채색에 유의한다. 빛이 오는 방향은 밝다. 미색의
벽은 물감에 물을 많이 타서 연하게 칠하고 마른 후에 그늘과 그림자 채색
을 한다. 창문은 창틀에서 중심으로 갈수록 색이 연해진다.

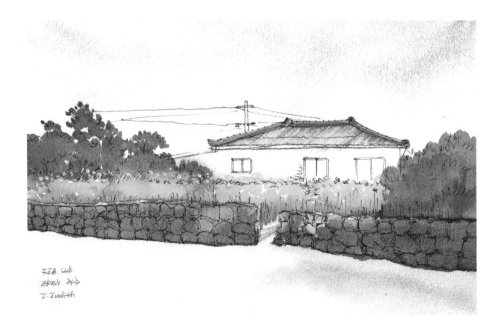

❻ **제주 돌담** : 무채색을 만들어 빛이 들어오는 가장 밝은 부분, 중간 부분, 어두운 부분의 명암을 구분해 채색한다. 돌담은 입면체로 윗면이 밝은데 그림이 작을 때는 채색하지 않고 종이의 여백을 남긴다.

* **힌트 하나!**

무채색 만드는 요령

무채색의 기본은 블루와 브라운의 혼색이다. 알리자린 크림슨과 같은 차가운 레드를 살짝 섞어주면 제주 돌 특유의 보랏빛 나는 까만색을 표현할 수 있다.

❼ **마무리** : 전체적인 명암을 살피며 가장 밝고 가장 어두운 부분을 표현한다. 그늘과 그림자를 채색하며 마무리한다.

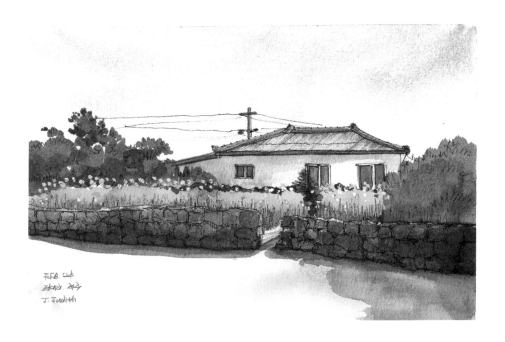

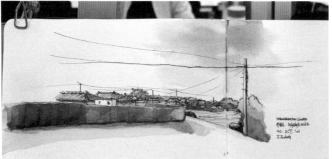

1. 가파도 · 2023년 10월
2. 김녕리 · 2023년 9월
3. 한동리, 제주올레길 20코스 · 2021년 10월

제주 바다

제주 사람들의 삶은 바다와 함께 한다. 화산이 뿜어낸 용암은 바닷가로 흘러 단단한 돌밭의 척박한 땅이 되어 제주 사람들은 마을마다 포구를 만들어 고기잡이를 했다. 고기잡이 배를 위한 도대불[2]과 등대, 해녀들의 안식처 불턱[3]이 포구마다 자리해 바다와 함께 하는 제주 사람들의 삶을 보여준다.

제주 협재 해변

2) 현대식 등대가 도입되기 전에 제주 지역에서 야간에 배들이 무사히 귀항할 수 있도록 항구 위치를 알려주는 역할을 하던 민간 등대
3) 돌담을 쌓아 바람을 막고 노출을 피하기 위해 만든 곳으로 해녀가 물질을 하다가 나와서 불을 피우며 쉬거나 옷을 갈아입는 곳

함덕, 김녕, 세화 해변 등 제주시 동쪽의 하얀 모래와 에메랄드 물빛의 아름답고 이국적인 바다와 서귀포의 깊고 푸른 바다는 기암괴석과 어우러져 웅장하다. 제주 바다는 구멍이 숭숭 뚫린 까만 현무암과 어우러져 이국적이며 감성적인 정취를 자아낸다. 제주 바다는 다채로운 파란 색으로 가득하고 해변에 가까울수록 모래 색과 해조류의 영향으로 다양한 물빛을 띤다. 제주에 살고 있는 사람들의 어반 스케치가 바다에서 시작해 바다를 가장 많이 그리는 것은 당연할 수밖에 없다.

제주 바다를 그릴 때는 맑고 깨끗한 물빛 표현이 중요하다. 단일 안료로 만들어진 물감이나 전문가용 고급 물감을 사용해야 맑고 깨끗한 색을 만들 수 있는 것은 아니다. 수채화는 조색과 물 조절, 우연과 타이밍으로 이루어지는 그림으로 많이 그림으로써 익숙해질 수 있다.

수채화에선 물감과 종이, 붓 세 가지가 주요 화구인데 이 중에서 가장 중요한 화구는 개인적으론 종이라고 생각한다. 바다를 그릴 때는 본격 채색 전에 종이에 물 칠을 먼저 하는 웨트 인 웨트(wet in wet)라는 수채화 기법을 많이 쓴다. 수채화 전문 화가는 그림을 그리기 전에 미리 종이에 물을 먹이고 말린 후에 그림을 그리는데 종이가 찢어지거나 휘어지지 않기 위해서다. 하지만 어반 스케치 종이는 대체로 A5를 기본으로 하는 작은 사이즈에 그리기 때문에 종이 사전 작업은 하지 않는다. 그래도 물 칠 많은 채색이라 코튼 함량 100프로, 300그램 이상의 종이가 좋다. 코튼 100프로 종이는 값이 비싸기 때문에 처음 어반 스케치를 했을 때는 꽤 오랫동안 코튼이 없는 종이에 그렸다. 입문반에서는 코튼 함량이 없는 종이와 코튼 100프로 종이를 섞어 쓰게 해 바다와 같은 물 칠이 많은 소재에는 수채 물감이 종이 위에서 잘 발리고 스며드는 종이를 쓰게 한다.

　　입문반의 바다 그리기 수업에서는 에메랄드 물빛과 흰 모래 해변, 너럭바위와 수평선의 비양도가 함께 하는 제주 협재 해변을 그린다.

Fed. '96
양해 해변에
J. Juchheh

❶ **선택과 삭제** : 어반 스케치는 보이는 것들을 모두 그리는 것이 아닌 '주제'를 그리는 것이다. 주제란 지금 내가 그림을 그리는 이유에 해당하는 것으로 맑은 하늘 아래 펼쳐진 아름다운 제주 바다가 주제라면 보이는 풍경에서 그림의 주제에 속하는 것만 선택하고 불필요한 것들은 삭제한다. 자료 사진에서는 인물을 모두 삭제했다. 자연을 그릴 때도 똑같이 그리는 것이 아니라 내가 그리려는 주제와 의도를 선택한다. 움직이는 파도와 돌을 다 그릴 수도 없지만 전부 그린다고 해서 내가 그리려는 주제와 의도에 맞는 것이 아니다.

❷ **수평선** : 수평선을 그을 때는 하늘과 바다 중 어느 쪽을 중점적으로 그릴지 선택하는데 화면을 1대 1로 나누는 것은 피한다.

❸ 연필로 비양도와 바다, 해변의 경계, 바위의 위치를 잡는다.

❹ **비양도 그리기** : 나무와 돌과 같은 자연은 형태를 정확히 그리지 않아도 되지만 비양도나 외돌개처럼 많은 사람들이 알고 있는 자연물은 가급적이면 정확히 그린다.

❺ 해변의 너럭바위는 라인 드로잉으로 그리되 채색 때 도움이 될 수 있도록 명암과 질감 부분에 가벼운 해칭 선을 그린다.

❻ 근경의 잡풀은 화면의 맨 앞에 있지만 이 그림에서는 주인공이 아닌 배경에 속하므로 약식으로 그린다.

[채색]

❶ 하늘에 깨끗한 물을 칠한다. 이때 수평선의 비양도에 물이 닿지 않게 하기 위해 먼저 비양도 외곽선에 물 칠을 한 후 하늘에 물 칠을 한다.

❷ 물 칠이 마르기 전에 하늘을 채색한다. 하늘은 수평선에 가까울수록 먼 거리임에 유의해 종이의 위에서부터 수평선까지 점점 연하게 채색한다. 햇살이 좋은 날 한낮의 바다는 수평선에 가까울수록 진한 색을 띤다. 색은 진해도 채도는 어둡고 물의 농도는 연하다.

❸ 맑고 깨끗한 수채화 채색이 중요하다.
 - 그라데이션을 할 때는 그림에 붓질 자국이 없게 한다. wet in wet(웨트 인 웨트) 기법에서는 물 칠이 마르기 전에 채색해야 한다.
 - 물 조절이 중요하다. 붓의 물기가 종이의 물기보다 많으면 원하는 대로 색이 채색되지 않고 번지며, 물이 너무 많으면 색이 거꾸로 퍼지는 백런 현상이 일어난다.
 - 종이 위에서 물감을 혼색할 때는 물이 많거나 마르지 않게 하는 물 조절의 타이밍이 중요하다. 물과 물감의 농도를 짙게 해서 빨리 마르게 할 수도 있지만 수채화는 맑은 그림이 생명이라 수채 물감으로 그림을 그린다는 것은 기다림의 시간을 즐기는 것이다. 종이 위에서 물이 마르는 시간을 기다릴 수 있어야 한다.

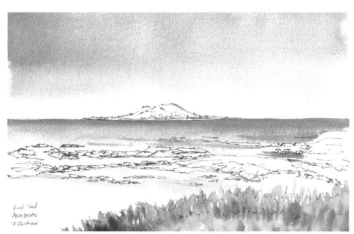

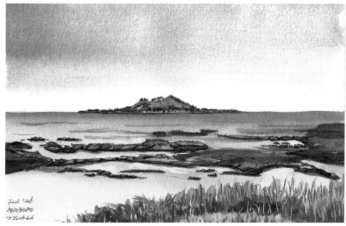

- 집에서 그린다면 드라이어기를 이용해 물기를 빨리 마르게 할 수 있지만 어반 스케치를 할 때는 물기에 대해 예민하지 않도록 한다. 물이 많아 원치 않는 색이나 탁한 색이 나올 수 있지만 의도한 것보다 조금 더 번지는 색은 그것대로 현장에서 그리는 어반 스케치의 매력이며 때로는 우연치 않게 아름다운 색을 만날 수도 있다. 수채화가 주는 우연의 미학을 즐기자.
- 물감은 혼색하지 않고 쓰면 색이 쨍하고 붕 뜨는 것처럼 보이고 명도와 채도를 효과적으로 나타낼 수 없다. 원색을 쓸 때는 물을 많이 타고 색을 섞는 혼색을 통해 풍요롭고 깊은 색을 조색할 수 있다. 혼색은 두세 가지 색으로 제한한다. 질이 좋은 물감을 사용하면 많은 색들을 혼색해도 덜 탁해진다.

❹ 하늘, 해변, 바다, 잡풀, 돌과 바위 순으로 채색한다. 채색 순서가 중요한 것이 아니라 물이 닿으면 물감이 번지기 때문에 의도한 대로 색이 나오지 않거나 색이 탁해진다. 예를 들어 하늘, 바다, 땅을 채색한다면 하늘부터 채색한다든지 땅부터 채색한다든지 상관없지만 하늘과 땅에 맞닿은 바다를 채색할 때는 마르는 시간을 기다려야 하기 때문에 채색 순서를 계획하는 것이다.

유딧의 3단계(초벌, 중벌, 막벌) 채색 방법

- 나는 어반 스케치를 할 때 3단계로 채색한다. 각각의 단계에 초벌, 중벌, 막벌이라는 이름을 붙였는데 이는 내가 글을 쓸 때 익힌 습관이다. 글쓰기를 할 때는 먼저 주제를 정하고 자료를 모아 정리한 후 목차를 계획해 쓰기 시작하는데 그림도 마찬가지다. 무엇을 그리고 싶은지 주제를 정했다면 어떤 재료로 그릴 것인지, 주제에 맞는 표현 방식이 무엇일지, 무엇을 선택하고 삭제할지 결정한 후에는 어떤 순서로 그림을 그릴지 계획한다. 여기서 중요한 것은 채색을 할 때 그림 속 어느 부분을 완성하고 다음 부분, 그 다음 부분을 완성하는 식으로 채색하는 것이 아닌 전체적으로 채색을 한다는 점이다.

- 어반 스케치라는 특수한 상황에서 이런 습관이 만들어졌는데 아무리 어반 스케치를 하고 싶어도 자연과 우연 앞에서 할 수 없는 때가 있다. 갑자기 비가 오거나 위험한 상황이 생겼거나 급하게 처리해야 할 연락을 받을 수도 있다. 비는 오는데 바람이 없다면 그대로 그림을 그린다. 우산이 있다면 왼손으로 우산과 화판을 들고 오른손으로 그린다. 우산이 없다면 그림을 바닥에 내려놓고 화판으로 그림을 가리고 그린다. 빗방울이 그림에 튀겨 만든 자국은 나름대로 매력이 있다. 그러나 비바람이 불면 종이가 많이 젖기 때문에 더 이상 그림을 그릴 수 없다는 것을 받아들인다.

- 제주 어반 스케치는 자연과 날씨의 영향을 많이 받기 때문에 상황에 대비한다는 자세로 임해야 한다. 자연으로 어반 스케치를 하러 갈 때는 화구 배낭에 우비와 우산, 바람 막을 스카프를 항상 휴대해야 한다. 나는 오름에서 어반 스케치를 하다 갑자기 소떼에게 급습을 당한 적도, 까만 구름의 형태를 띠고 휘몰아쳐 날아오는 날개미떼에게 쫓긴 적도 있다. 여름이면 자생 문주란이 하얗게 피는 제주 동쪽 하도리의 작은 섬 토끼섬에 걸어 들어가 어반 스케치를 하다 물때를 놓쳐 바닷물에 휩쓸려 죽을 뻔한 적도 있다. 이런 일을 겪다보니 비바람 정도는 웃고 즐기게 되었지만 그래도 애써 찾아간 곳에서 스케치만 끝낸 어반 스케치만으론 아쉬워 초벌만이라도 채색된 어반 스케치를 하고 싶어 초벌, 중벌, 막벌의 순으로 채색한다.

● 막벌까지 채색하면 완성인데 미완성으로 끝낼 때가 많고 때론 초벌, 중벌, 막벌을 간단하게 표현해서 끝낼 때도 있다. 원래의 의도와는 다른 미완성의 어반 스케치, 매일 어반 스케치를 해도 완성한 어반 스케치는 많아야 한 달에 서너 장뿐이라면 어반 스케치가 미완성의 그림이란 의미를 이해할 수 있을 것이다.

❺ 해변은 빛이 쏟아지는 가장 밝은 부분과 중간 부분, 어두운 부분을 구분해 채색한다.

❻ 바다는 가장 밝은 색부터 시작해 물 조절을 하면서 점점 어두운 색으로 채색한다.

❼ 잡풀은 전체적으로 명, 중, 암을 구분하여 채색한다. 잡풀과 억새의 색이 다름에 유의한다.

❽ 비양도는 가장 멀리 수평선에 있으니 형태를 정확히 그리거나 채색하지 않지만 이 그림에서는 주인공이기 때문에 조금은 자세히 그리고 채색한다. 수평선의 건물들은 종이의 흰 부분을 점점이 남기는 식으로 채색한다.

❾ 너럭바위는 돌담을 채색할 때처럼 무채색을 조색해 채색하는데 전체적으로 가장 밝고 어두운 부분을 표현한다. 바위는 덩어리의 질감이 느껴질 수 있도록 땅에 닿는 부분에 그림자를 채색한다.

❿ 막벌에서 비양도를 좀 더 섬세하게, 바다의 물결 그리기, 바위 아래는 진하게, 근경의 잡풀에 명암을 확실히 표현하고 화이트 젤 펜으로 밝은 풀을 몇 가닥 그리면서 마무리한다.

* 힌트 하나!

해변의 모래 표현 방법

해변이 허전하다고 생각하면 모래를 표현할 수 있는 간단한 방법이 있다. 그림 속 해변과 같은 계열의 색 중 진한 물감을 붓에 묻혀 뿌린다(스패터링). 이때 해변 외에는 물감이 튀지 않게 그림을 덮어둔다. 붓 외에 물감을 뿌리는 도구로 칫솔을 이용하기도 한다.

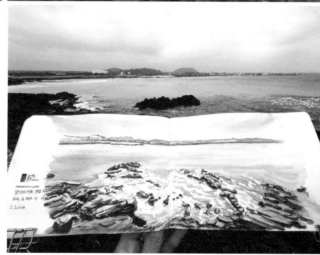

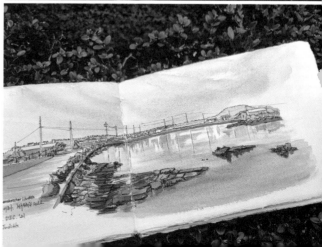

제주의 오름

화산섬 제주에 산재한 기생화산구를 제주어로 '오름'이라 한다. 제주의 오름은 총 370여 개로 모든 마을마다 오름을 품고 있다. 민둥산이 오름과 숲으로 이루어진 오름이 있고, 분화구가 있는 오름은 둘레길로 한 바퀴 걸으면서 펼쳐지는 풍경이 아름답다. 제주시 동쪽에는 많은 오름이 모여 있는데 정상에서 바라보면 크고 작은 오름들이 군락을 이루며 펼쳐져 있거나 알록달록 다채로운 색의 농작물이 구획을 지은 들판도 오름 정상에서 만나는 풍경이다. 아무 것도 없이 그저 넓은 들판이 펼쳐진 오름은 태곳적 제주를 보는 듯 장엄하다.

제주의 오름은 368개라는데 언젠가는 모든 오름에 올라보고 싶은 마음으로 틈 날 때마다 아직 오르지 않은 새로운 오름 탐험(?)을 한다. 많은 사람들이 오르는 오름과 마을에서 관리하는 오름은 길이 잘 닦이고 정비가 되어 있어 공원 산책하는 정도로 오를 수 있지만 전체 중 절반 정도의 오름은 길이 정비되지 않은 오름으로 나로선 오를 수 없어 야생 오름이라고 부른다. 현재까지 150여 개의 오름에 올라 어반 스케치를 했는데 특별히 좋아하는 오름은 여러 번 올라 어반 스케치를 하고 집에서 가까운 오름은 산책 삼아 수없이 다니고 있으니 제주에서의 나의 여행과 어반 스케치는 바다에서 시작해 오름으로 일상화되어 가고 있다.

오름에서 어반 스케치를 하는 것은 제주 어반 스케치만의 특징이랄 수 있겠는데 입문반에서는 오름을 통해 색의 원근법에 대해 이해한다.

[드로잉]

❶ 오름 어반 스케치에서 중요한 것은 그 오름만의 특징을 찾아 그리는 것이다. 특징이란 정해진 것이 아니라 내가 그리고자 하는 이유, 내 마음을 끄는 것이다. 다른 주제와 마찬가지로 오름 어반 스케치에서도 보이는 것을 모두 그릴 수 없으니

백약이오름에서 보는 풍경

선택과 삭제를 해야 한다. 오름 정상에 펼쳐진 360도의 와이드 풍경에서 내 마음을 끄는 것이 오늘 내가 그리려는 오름 어반 스케치의 주제이다. 분화구가 있는 백약이오름은 둘레길을 걷는 오름으로 사방팔방 펼쳐진 풍경이 아름다워 수많은 어반 스케치를 할 수 있다. 나는 백약이오름에 오르면 어떤 날은 바다 쪽, 또 어떤 날은 오름 군락 쪽이나 한라산 쪽 풍경을 그리곤 한다.

❷ 눈높이선을 긋고 소실점을 정한 후 소실점을 향한 방사형 선을 가로, 세로로 몇 개 그린다. 소실점에 가까울수록 면적이 좁아진다.

❸ 눈높이선의 오름들과 들판의 밭, 숲, 나무 등의 위치를 잡는다.

❹ 눈높이선의 오름들은 원경에 있기 때문에 자세히 그리지 않아도 형태는 가급적 정확히 그려야 그 오름만의 정상 풍경을 표현할 수 있다.

❺ 들판에 경계선처럼 둘러쳐진 숲은 약식으로 그려 들판 부분이 허전하지 않게 한다.

[채색]

❶ 하늘에서 시작해 땅, 중경 순으로 밝은 색부터 어두운 색으로 채색한다.

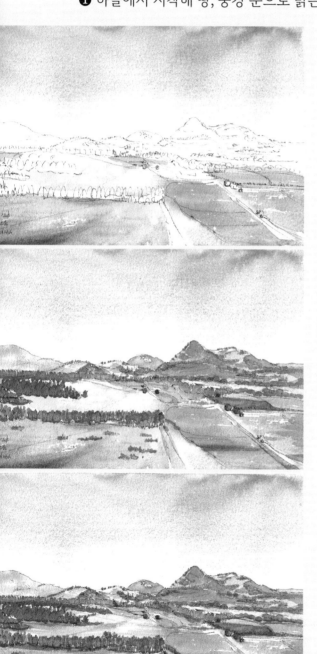

- 초벌에서는 전체적인 색감과 분위기, 채도를 표현한다. 중벌에서는 명암을 쪼개 명, 중, 암을 표현하고 막벌에서는 작은 호수의 붓으로 세세한 부분을 채색하고 그늘과 그림자로 마무리한다.

- 초벌, 중벌, 막벌의 각각의 단계는 물감이 적당히 마른 후에 진행한다. 초벌, 중벌, 막벌의 어느 부분이 가장 중요한지 알 수 없어도 초벌에서는 그림의 전체적인 분위기를 나타내니 설렘이 있고, 중벌에서는 명암 표현을 잘 해야 하고, 막벌에서는 섬세할수록 그림에 깊이가 있다.

❷ 들판을 채색할 때는 원근감을 표현하는 것이 중요하다.

- 색의 원근감을 표현하는 여러 방법 중 색의 온도가 있다. 색에는 온도가 있어서 차갑고Cool 따뜻한Warm 색으로 나눈다. 그러나 물감의 색은 뚜렷하게 쿨 컬러, 웜 컬러로 구분할 수 없다. 색의 온도는 절대적이 아니라 다른 색과 비교했을 때 좀 더 차갑고 뜨거운 것으로 비교할 수 있으니 상대적이라 할 수 있다. 옐로만 하더라도 수십 색이 있는데 어떤 색이 가장 차갑고 따뜻하냐를 구분 짓기는 어렵다. 레몬 옐로는 차갑고 한사 옐로 딥은 레몬 옐로보다 따뜻하다는 식이다. 내가 가장 많이 쓰는 울트라마린 블루는 세룰리언 블루보다 따뜻하고 알리자린 크림슨은 차가운 색이다.

- 색의 온도는 채도와 관계가 있다. 들판의 근경은 밝고 진하며, 수평선으로 갈수록 어둡고 연하다. 그러니 전체적인 분위기를 옐로 계열로 한다면 근경에는 한사 옐로 딥, 원경엔 레몬 옐로를 채색하는 식이다. 이때 물의 농도는 근경이 진하고 원경으로 갈수록 물감에 물을 많이 섞어 연하게 한다.

- 오름의 들판을 채색할 때는 땅 색을 먼저 칠한 후 땅 위에 난 농작물이나 나무, 풀을 칠한다.

❸ 여러 개의 오름을 채색할 때는 거리감이 느껴져야 한다. 앞뒤에 겹쳐진 오름들이 구분되어야 하는데 맨 뒤의 오름은 거의 보이지 않을 정도의 색으로 연하게 채색한다. 오름은 또한 오르막 내리막 형태와 푹 파이고 솟은 형태도 채색하여 입체감이 느껴지도록 한다.

❹ 들판의 나무들은 배경에 속하니 약식으로 채색한다. 들판의 색이 다채롭지 않으면 그림이 단조롭기 때문에 다양한 색으로 칠한다.

❺ 막벌 즉, 마무리에서는 전체적인 명암의 흐름과 빛과 어둠, 그림자를 표현한다. 특히 나무 아래 그림자는 작은 부분이라도 채색해서 입체감이 느껴지게 한다.

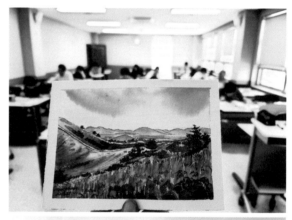

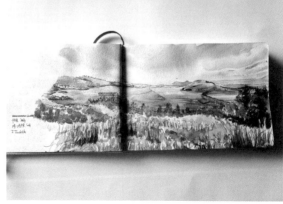

❶
❷

1. 따라비오름
2. 우도봉

제주의 나무와 숲

제주에는 다양한 수종으로 이루어진 숲들이 있다. 삼나무 숲, 편백나무 숲, 비자나무들의 비자림, 소나무 숲 등이 있다. 제주 숲만의 특징인 곶자왈은 이리저리 얽히고설킨 가지들이 빽빽한 야생 숲의 분위기를 가지고 있다. 곶자왈에 처음 발을 들였을 때의 감동을 잊을 수가 없다. 제주의 모든 숲과 곶자왈을 걷고 어반 스케치를 했는데 여전히 나만의 랭킹 순위를 꼽을 수 없을 만큼 제주 곶자왈은 모두 하나로 연결된 듯 같은 느낌과 분명히 다른 저마다의 특징을 지니고 있다.

입문반에서는 곧게 뻗은 삼나무 숲을 통해 숲 그리기의 기본을 익힌다.

[나무 드로잉]

❶ 나무는 크게 잎과 몸피로 나눈다. 잎 부분은 구로 이루어져 있다. 커다란 구 속에 여러 개의 구들이 있다. 수종에 따라 나무의 생김새는 달라도 모든 나무는 구의 변형이라 할 수 있다.

❷ 얼마만큼의 크기로 나무를 그릴지 정하고 연필로 커다랗게 구 또는 타원형을 그린다. 그 속에 구들을 그린다. 몸피는 잎 부분과 비교해 정확한 크기와 비율로 그린다. 나무의 외형을 정확히 그려야 그 나무 만의 특징을 나타낼 수 있다.

❸ 나무의 잎은 구불구불한 선으로 살짝 그린다. 펜을 쥔 손에 힘을 빼고 딱딱한 선을 피해 자유로운 느낌으로 선을 그리는데 끊어질 듯 이어지는 느낌으로 그린다.

❹ 나뭇가지는 주가지, 부가지, 잔가지로 나누고 몸피에서 뻗은 주가지를 정

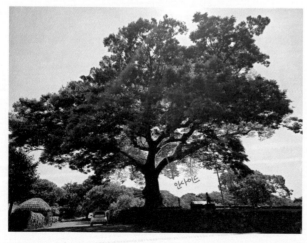

나뭇가지의 인사이드

확히 실제의 나무처럼 보인다. 주가지는 가지 하나하나를 정확히 그리기보다 굵기와 뻗어나간 방향을 살피고 가지와 가지 사이의 인사이드를 그리는 것이 쉽게 그릴 수 있는 방법이다.

❺ 주가지를 그린 후 주가지에서 뻗어나간 부가지를 그리는데 보이는 전부를 그릴 필요는 없다. 마지막으로 부가지에서 뻗어나간 잔가지를 그릴 때 역시 전부 그리지 않는다. 전부 그릴 수도 없다.

[나무 채색]

❶ 나무를 채색할 때는 잎 부분부터 채색하는데 구 속의 구 하나하나를 따로 채색하지 않고 전체적으로 채색한다. 명암을 서너 단계 정도 나눠 채색한다.

❷ 나무의 몸피 색은 수종에 따라 특징이 있다. 몸피와 잎 부분이 닿는 경계 부분을 가장 어둡게 채색하고 마지막으로 그림자를 채색한다.

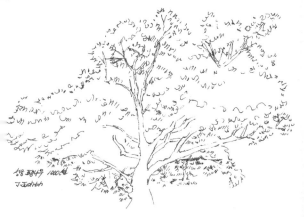

치유의 숲

[숲 드로잉]

❶ 나무와 나무 사이의 길을 중심으로 길 끝에 눈높이선을 긋는다. 길이 시작하는 부분은 오른쪽, 왼쪽 각각 어디부터인지 표시하고 길의 위치를 잡는다.

❷ 길 양쪽 잡풀 부분과 쌓인 돌의 자리를 잡고 숲속 나무들의 위치를 잡는다. 나는 숲속의 나무들을 그릴 때 주연, 조연과 나머지 엑스트라 나무들을 정한다.

❸ 주연 나무는 자세히 그리고, 조연 나무는 주연 나무보다 덜 자세히, 엑스트라 나무들은 약식으로 그린다. 자세히 그린다고 해서 나무 한 그루가 주인공인 그림처럼 섬세하게 그리지 않는다. 숲속에는 무수히 많은 나무들이 있다. 숲을 그린다는 것은 나무를 그리는 것이 아니라 숲의 전체 분위기를 그리는 것이다.

[숲 채색]

❶ 하늘을 wet in wet 기법으로 물 칠하고 그라데이션으로 채색한다. 하늘은 길이 끝나는 지점까지로 나무 사이로 하늘이 보인다. 하늘은 진하지 않아야 숲의 청량감이 돋보인다.

❷ 길을 채색한다. 원근감 있게 근경은 진하게 원경으로 갈수록 연하게 채색한다.

❸ 숲속의 나무들은 하나하나 채색하는 것이 아닌 전체적으로 명, 중, 암으로 채색한다.

❹ 나무 아래 잡풀들이나 수종이 다른 나무들이 있다면 숲에 채색했던 물감이 아닌 다른 계열의 그린으로 채색한다.

❺ 돌은 빛을 많이 받고 있으니 밝게 채색한다.

❻ 나무들의 몸피를 채색한다. 가깝고 먼 나무들을 구분지어 채색한다.

❼ 막벌에서 섬세한 표현과 그림자 채색으로 마무리한다. 숲은 빛과 어둠 표현이 중요하니 그림자 채색에 특히 유의한다. 땅 위 나무들의 그림자를 가능한 똑같은 형태로 그리면 생생해 보인다.

제주의 계절

평소에는 내가 살고 있는 도시나 여행지에서 어반 스케치를 하고 특별한 계절에만 볼 수 있는 소재를 만날 때는 그것부터 어반 스케치를 한다. 자연이 아름다운 제주는 계절마다 볼 수 있는 자연과 축제의 현장이 있다. 세계적인 관광지 제주는 계절의 테마를 잘 살려 봄에는 유채밭과 벚꽃, 초여름에는 수국, 가을에는 억새밭, 겨울에는 동백나무 등이 제주 어반 스케치에서 즐겨 그리는 소재다. 입문반은 봄에서 초여름까지의 1학기, 가을에서 겨울에 2학기가 진행되어 1학기에는 벚꽃을, 2학기에는 동백나무 그리기 수업을 진행하고 있다.

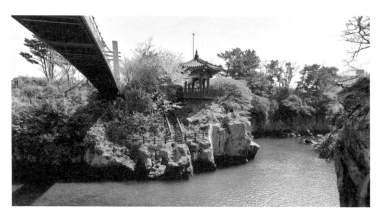

제주 용연

[드로잉]

❶ 화면에 가로, 세로, 대각선을 긋고 눈높이선을 그린 후 정자, 나무들, 벼랑의 자리를 잡는다(용연 다리는 생략).

❷ 벼랑은 원근법으로 크게 나눈다.

❸ 나무는 외곽의 형태만 구불구불 선으로 그리고 몸피를 간단히 그린다.

❹ 정자부터 그리고 나무들과 벼랑을 간단히 그린다. 이때 벼랑은 크게 구분되는 부분, 밝고 어두운 부분을 나눠 그린다.

[채색]

❶ 하늘에 물 칠을 하고 그라데이션 기법으로 채색한다. 벚꽃이 주제이므로 하늘을 강렬하게 채색하지 않는다. 하늘을 채색하는 블루는 기본적으로 차가운 온도를 지니기 때문에 블루 위에 색을 겹쳐 칠하면 채도가 어두워진다.

❷ 계곡의 물을 채색한다. 호수와 계곡처럼 고인 물은 빛을 받는 부분을 연하게, 거의 종이의 여백이 그대로 드러나는 느낌으로 채색해야 맑은 느낌을 얻을 수 있다.

❸ 하늘이 마른 후엔 벚꽃을 채색한다. 벚꽃은 밝고 따뜻한 레드 계열의 물감에 물을 많이 타서 채색하고 블루를 살짝 섞어 명암을 표현한다. 벚꽃이 주제이므로 사진보다 더 많은 부분에 벚꽃 채색을 한다.

❹ 벚꽃이 마른 후 그린 계열의 나무들과 풀을 채색하는데 벚꽃의 색과 조화를 이루게 한다. 원근법에 의해 가까운 곳은 밝고 따뜻하고 진하게, 먼 곳은 어둡고 차갑고 연하게 채색하는 것에 유의한다.

❺ 정자를 채색한다. 정자의 지붕은 작은 그림이라서 햇빛을 받는 부분은 종이의 여백을 그대로 드러나게 한다. 정자 지붕 아래 기둥은 앞쪽의 기둥이 밝고, 뒤쪽의 기둥은 어둡다. 기둥은 원기둥의 형태를 띠고 있으나 그림의 사이즈가 작기 때문에 원기둥의 입체감을 내기 위해 너무 신경 쓰지 말고 그대로 한 색 정도만 채색해도 좋다.

❻ 벼랑은 무채색을 만들어 명암을 세 부분 정도로 나눈다는 느낌으로 명, 중, 암으로 채색한다.

그 밖의 계절 어반 스케치

①

② 1. 성산읍 고성리, 유채꽃 · 2023년 3월

③ 2. 녹산로, 벚꽃과 유채꽃 · 2024년 4월

3. 삼성혈, 벚꽃 · 2021년 3월

제주의 마을

제주의 시골집들이 모여 있는 제주 마을은 좁은 골목과 막다른 길, 까만 돌담의 알록달록한 지붕들이 맞닿은 모습이 예쁘다. 돌담 안에는 우엉팟과 작은 나무들, 꽃이 있다. 집들 사이의 전봇대와 전선들이 시골 마을의 정취를 자아낸다. 바닷가 해안과 한라산 아래 중산간 마을들이 있는데 하루 온종일 머물 수 있을 만큼 제주 마을은 그리고 싶은 것들로 가득하다. 한적하고 고즈넉한 제주 마을을 유유히 걷고 그리면 시간이 멈춘 것만 같다.

나는 특히 제주시 동쪽의 김녕리, 한동리, 종달리 마을을 좋아해서 어반 스케치 여행을 하러 자주 가곤 한다.

제주 한동리

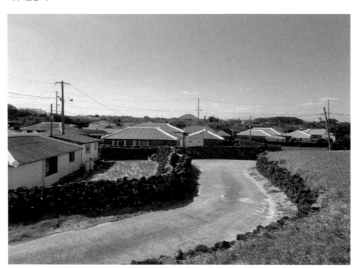

[드로잉]

❶ <u>화면 분할</u> : 복잡한 풍경을 그릴 때는 종이의 화면을 분할해서 그린다. 눈 높이선을 긋고 대각선을 그린 후 가운데를 중심으로 세로를 4등분한다.

❷ 중앙을 중심으로 가장 잘 보이는 집과 주위의 집들, 돌담과 숲, 전봇대 위치를 자리잡는다.

❸ 중앙의 큰 집부터 그리기 시작해 돌담을 그린 후 주위의 작은 집들을 그린다.

❹ 중앙의 집과 왼쪽 집은 자세히, 나머지 집들은 그려놓은 집들과 비교해 비율과 기울기를 정확히 하고 지붕과 벽만 그린다. 창은 아주 작아서 거의 점으로 보인다.

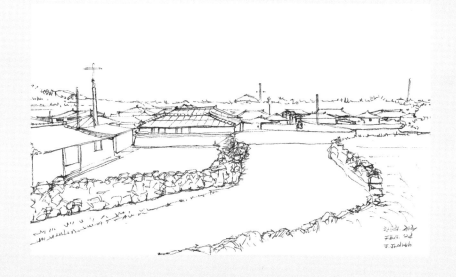

[채색]

❶ 하늘은 wet in wet 기법으로 채색한다. 구름 한 점 없는 파란 하늘도 자세히 보면 진한 부분이 있다. 대체로 수평선을 향해 양쪽으로 모아지면서 위에서 아래로 갈수록 점점 연해진다. 수평선에 가까울수록 연한 레드가 섞인 보랏빛을 띤다. 수평선에 가까운 쪽이 멀리 있는 하늘이기 때문에 채도를 낮추기 위해 물감의 농도를 연하게 하고 쿨 레드를 살짝 섞으면 먼 하늘로 표현된다.

❷ 땅은 빛이 쏟아져 매우 밝다.

❸ 돌담 안의 우엉팟과 오른쪽 밭은 땅보다 진하지만 전체적으론 집들보다 밝다.

❹ 원경의 숲과 오름을 채색한다. 가장 멀리 있고 작은 부분만 차지하지만 밝고 어두운 부분을 표현해야 단조롭지 않다.

❺ 돌담을 채색한다.

❻ 집들을 채색한다. 지붕 먼저 채색하고 벽을 채색한다. 창문은 가장 나중에 채색한다. 집들을 채색할 때 벽이 두 개일 때 즉, 두 개의 면이 보일 때는 한 쪽이 다른 쪽보다 밝고 어둡다는 것에 유의해 명암을 조절한다. 하얀 벽은 물을 많이 타서 농도를 연하게 하여 채색해준다.

❼ 전봇대와 그 밖의 것들을 채색하고 중벌에서 좀 더 명암을 주고 막벌에서 그늘과 그림자 처리를 하면서 마무리한다.

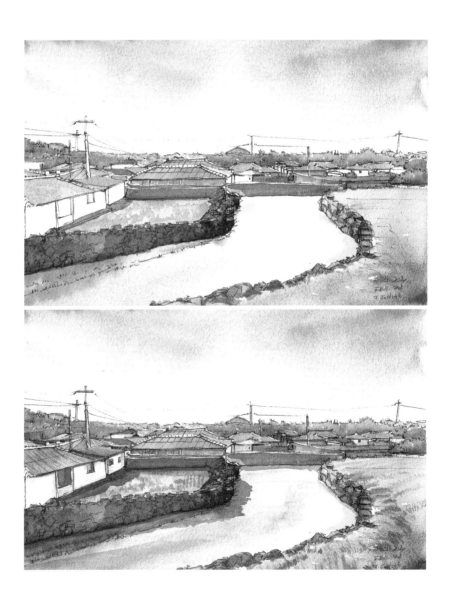

3

일상 어반 스케치

음식 어반 스케치

음식 어반 스케치는 많은 어반스케처들이 즐겨 그리고 나 역시 좋아해서 매일 그리곤 했다. 음식 어반 스케치를 즐기면 무엇을 그릴지 고민할 필요 없이 매일 어반 스케치를 할 수 있고 형태를 그리는 실력이 늘며 색채에 대해 다양한 시도를 해볼 수 있다.

음식 어반 스케치는 소중한 추억의 기록으로 남는다. 과거의 기록을 들춰볼 때 흐뭇하게 미소 지을 때도 있지만 뭔가 찡한 감정이 들 때가 많은데 음식 어반 스케치를 보면 음식을 먹고 그리던 그때의 상황이야 어떻든 무조건 즐겁게 느껴진다. 오늘을 그리는 것에 의미를 두는 나로서는 과거의 그림을 들춰 볼 바에 오늘의 그림을 그린다는 주의로 전에 그렸던 그림들은 잘 보지 않는데 음식 어반 스케치만은 자주 들여다본다.

어반 스케치는 양장북에 그려 책처럼 한 장 한 장 넘겨보는 즐거움이 있
는데 패드 형이나 낱장의 종이에 그릴 때도 있다. 하지만 음식 어반 스케치
만은 반드시 양장북에 그려 늘 휴대한다. 음식 어반 스케치를 위해 별도의
미니 팔레트와 워터브러쉬도 항상 챙겨 다닌다.

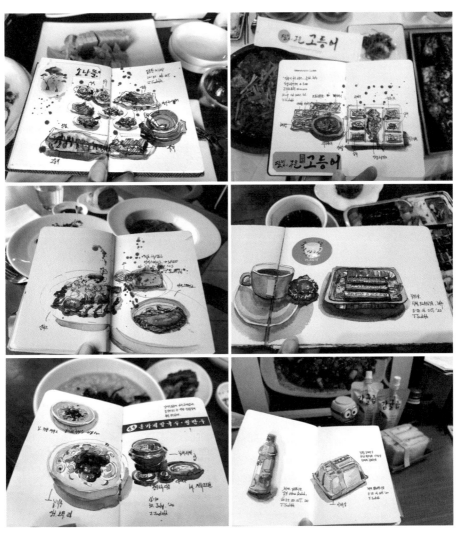

음식 어반 스케치

음식 어반 스케치를 하는 이유는 음식 사진을 찍는 이유와 같다. 특별한 날의 음식, 좋은 사람과 함께 한 음식, 예쁘고 맛있는 음식, 그리기 좋게 생긴 음식 등. 그러나 특별한 음식이 아닌 일상의 식사라도 음식 어반 스케치는 언제든 할 수 있다. 삼시세끼를 다 그린다면 하루 세 장의 어반 스케치를 기본으로 그릴 수 있으니 음식 어반 스케치는 어반 스케치로 매우 좋은 소재가 아닐 수 없다.

하지만 음식 어반 스케치를 하기엔 어려운 점이 있다. 아무리 빨리 그리고 싶어도 최소 10분은 기본이라 음식이 식거나 동행이 있으면 예의가 아니고 웨이팅 손님이 많은 바쁜 식당에서는 눈치가 보인다. 음식 어반 스케치를 하고 싶으면 천천히 먹어도 눈치가 보이지 않는 식당을 선택하거나 국물이 있는 음식보다 건식 음식을 그리면 좋다. 뷔페 식당은 대개 두 시간의 식사 시간이 주어지는 데다 내가 먹고 싶고 그리고 싶은 음식을 그릴 수 있으니 음식 어반 스케치하기에 좋다. 퓨전 음식 식당이나 브런치 카페도 일반 식당보다 비교적 오래 있을 수 있다.

음식을 그리려면 스피드가 필요하다. 나는 대개 10분 이내로 음식 어반 스케치를 하기 때문에 어떤 식당에서나 눈치를 보지 않고 대화를 하고 먹으면서 그리기에 동행에게도 덜 미안하다. 여태 음식 어반 스케치를 하면서 눈치를 준 식당은 없었고 반대로 그려줘서 고맙다며 음료나 음식을 서비스로 받은 경우가 더 많았다.

음식 어반 스케치를 할 때는 붓 씻는 물통을 테이블에 꺼내 엎는 실수를 하지 않도록 가급적 워터브러쉬를 사용하고 다른 모든 어반 스케치를 할 때와 마찬가지로 그린 흔적을 남기지 않고 정리하는 것이 어반스케처의 미덕이다.

입문반에서는 건식 음식을 책상 위에 놓고 천천히, 자세히 그린 후 함께 식당에 가서 반찬 수가 많은 한식을 10분 이내에 빨리 그리는 퀵 어반 스케치 수업을 한다.

[드로잉]

❶ 음식을 그릴 때는 먼저 그릇을 그릴 수 있어야 한다. 다양한 접시들과 냄비, 컵들을 그려본다. 그릇은 타원형 그리기에서 시작한다.

❷ 한 그릇에 여러 음식이 담겨 있는 경우엔 음식들의 자리를 먼저 잡아준다.

❸ 음식도 입면체다. 육면체, 원기둥, 구의 형태 변형임을 생각해 입체적으로 그린다. 국수가락과 가늘게 채 썬 음식들은 전체적인 자리를 잡고 구불구불 선으로 그리는 식으로 간단히 그린다.

❹ 아무리 천천히, 자세히 그려도 그리는 나조차 무슨 음식인지 모를 수가 있어 음식 어반 스케치를 할 때는 음식의 이름과 재료들을 써줄 때가 많다.

❺ 식당 이름을 쓰는 것은 기본이지만 명함을 오려 붙이면 장식적인 효과를 얻을 수 있다.

[채색]

❶ 음식을 채색할 때는 원색을 많이 써서 산뜻하고 싱싱한 느낌을 표현한다.
특히 빨강, 노랑, 초록과 레드 브라운 계열은 음식을 맛있게 보이게 한다.

❷ 음식의 메인 재료는 다른 재료보다 조금 더 자세히 그리고 채색한다.

❸ 음식도 명암과 그림자를 확실히 넣어줘야 입체적으로 보인다.

❹ 마지막에 화면 전체에 물감 뿌리기 기법을 하면 음식 그림에 생동감이 있
다. 이때 주의할 요소는 그림이 마른 후에 뿌려야 번지지 않는다는 점이다.

음식 퀵 어반 스케치 요령

- 반찬 수가 많은 음식을 그릴 때는 테이블에 놓인 음식 위치에 상관없이 메인 음식 그릇을 크게 그려 넣고 나머지 부수적인 반찬들을 주위에 배경처럼 작게 그려 넣는데 이때 형태가 비슷한 그 릇을 세서 그려 넣으면 빠르게 그릴 수 있다.
- 그릇을 그린 후엔 음식 이름을 쓴다.
- 음식을 그릴 때 형태는 대략적으로 그린다. 생선이나 삶은 달걀처럼 분명한 형태가 있는 음식을 제외하곤 입면체, 원기둥, 구로 인식하며 그리고, 면류와 채 썬 음식들은 구불구불한 선으로 그 린다.
- 채색은 밝은 색의 음식부터 시작하는데 음식 하나 채색하고 다음 음식이 아니라 옐로부터 시작 해 옐로가 들어간 음식을 모두 채색하고 다음으로 오렌지, 레드 식으로 점점 진해지는 색을 채 색한다.

음식 속의 당근, 파와 같은 작은 재료들은 색연필로 미리 칠한 후 물감 채색을 하면 물감이 번지지 않아 좋은데, 색연필까지 꺼내 그리기엔 시간이 부족하니 음식 어반 스케치를 여 유롭게 할 수 있을 때 시도해 본다.

음식 어반 스케치

실내 어반 스케치

집이나 카페 등 실내에서 어반 스케치를 하면 길거리보다 환경이 쾌적하고 편리하다. 특히 카페 어반 스케치는 어반스케처들이 좋아하는 장소로 창밖의 풍경을 그린다거나 테이블 위의 음료와 디저트, 카페 인테리어와 소품 등 그릴 것이 많은 장소다.

제주에는 카페 투어 관광객이 찾아올 만큼 카페가 정말 많다. 어떤 주제를 둔 테마 카페나 크고 화려한 대형 카페, 계절별, 테마별 카페들은 어반 스케치 하기 좋은 장소다. 나는 사실 카페보다 오름과 바다, 숲속 같은 자연에서 어반 스케치 하는 것을 좋아하기 때문에 어반 스케치 할 시간이 있다면 무조건 자연으로 가지만 날이 좋지 않거나 다른 사람과 함께 어반 스케치를 할 때는 카페 어반 스케치를 한다.

이번 수업은 실내 공간을 그리는 것으로 천장과 벽, 바닥을 중심으로 공간 속에 테이블과 의자 등 인테리어 가구들과 소품들을 그려 넣는다.

제주 카페

[드로잉]

❶ 화면에 가로, 세로, 대각선, 눈높이선을 긋고 소실점을 표시한다.

❷ 중앙의 벽을 중심으로 양쪽 벽의 창이 소실점을 향하도록 선을 긋는다.

❸ 1층에 있는 테이블과 의자, 크리스마스트리와 화분 등 몇 가지 소품을 전부 그리지 말고 공간이 허전하지 않을 정도만 그려도 좋다.

❹ 실내 공간 어반 스케치는 드로잉을 중심으로 채색보다 드로잉에 많은 시간을 들인다.

[채색]

❶ 카페 안처럼 복잡한 실내 공간을 채색할 때는 하나하나 세밀하게 채색하기보다 전체적인 색감으로 통일해 하나의 색 계열로 채색하고 그 색과 조화를 이루는 몇 색으로 포인트를 준다. 카페의 조명에 따라 색감을 정하지만 나는 보통 옐로 오커로 시작해 전체적으로 노란 빛 나는 분위기로 카페 실내를 채색한다.

❷ 밝은 부분부터 어두운 부분으로 나아가는 식으로 채색하는데 이 카페는 2층까지 연결된 통창이 특징이라 창밖 하늘과 창으로 햇살이 들어오는 빛을 표현한다.

❸ 중앙의 창밖에는 나무들이, 오른쪽 창밖으론 건물의 일부분을 실루엣 처리해 채색한다.

❹ 전체적으로 빛과 어둠을 표현하고 무겁지 않게 채색한다.

제주의 원도심

　원도심은 매력적인 어반 스케치 소재로 좁은 골목길을 사이로 오르막길과 내리막길 양쪽으로 크고 작은 크기와 다양한 형태의 건물들이 모여 있다. 전봇대와 전선, 입간판과 화분 등 원도심에는 거리의 소품들도 많아 다양한 소재를 그릴 수 있다. 특히 제주 원도심에서는 골목 끝에 바다가 걸려 있는 풍경이 인상적이다. 원도심 어반 스케치는 사라져가는 시간과 공간의 기록으로 역사와 문화의 시간이 켜켜이 쌓여 있는 풍경을 그릴 수 있다.

나는 제주시 원도심 재생 프로젝트에 어반 스케치 작가로 초청 받아 그림을 처음 그리는 사람들에게 어반 스케치 워크숍을 진행한 적이 있는데 매일 오가는 장소가 그림으로 기록되는 특별한 순간을 많은 분들이 느꼈던 즐거운 행사였다.

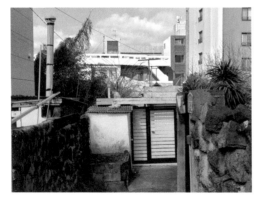

두맹이골목

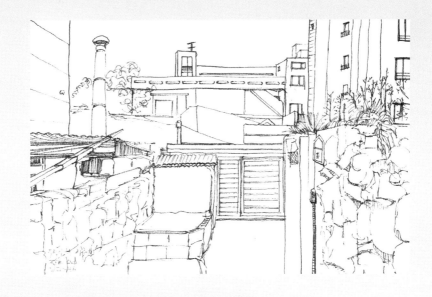

[드로잉]

❶ 화면에 가로, 세로, 대각선과 눈높이선을 긋고 중경의 풍경부터 크게 분할하여 자리를 잡는다.

❷ 소실점 주위부터 그리기 시작하는데 중경의 집에 시선이 가도록 한다.

❸ 근경의 돌담은 가까이 있지만 생략해 그리고 원경의 건물들도 약식으로 그린다.

* 형태가 불분명하게 보이는 대상은 외곽선 정도만 그린다.

[채색]

❶ 그림자와 그늘을 채색하는 그리자유Grisalle4) 기법으로 채색한다. 그림자와 그늘의 명암도 몇 단계로 나눠 명, 중, 암으로 표현한다.

❷ 빛을 가장 많이 받는 부분과 가장 어두운 부분을 분명히 구분해 채색한다.

❸ 채색이 완성된 후 마지막에는 펜으로 선을 마무리한다.

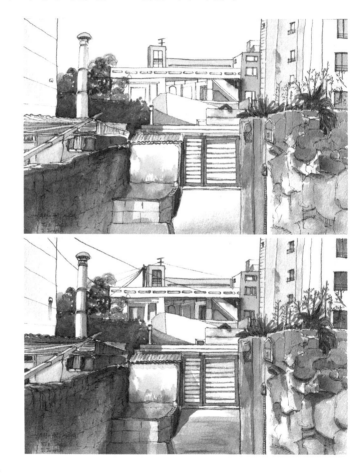

4) 그늘과 그림자 부분을 칠한 후 물감이 마른 후에 사물 본연의 색을 칠하는 방법

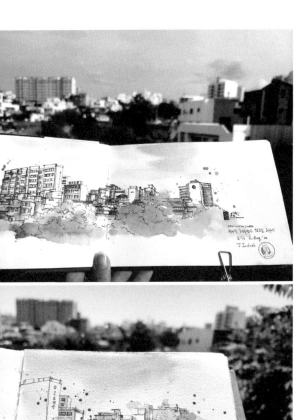

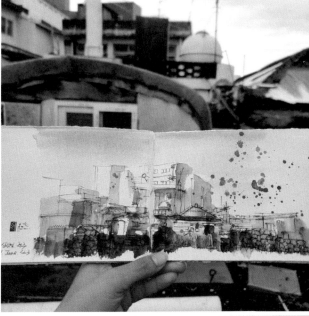

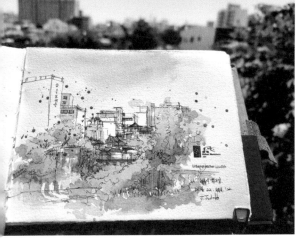

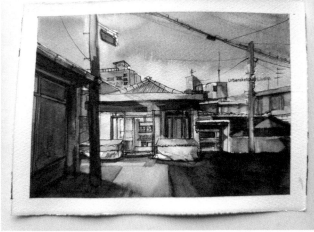

빌딩과 차량이 있는 제주 시내

우리가 살고 있는 도심은 어반스케처가 가장 많이 그리는 소재로 빌딩과 차량, 사람들을 그리는 도심 어반 스케치는 복잡한 도심의 거리에서 그릴 때도 많지만 어느 건물에 들어가 창밖의 풍경을 그리기도 한다.

제주시 일도일동

[드로잉]

❶ 화면에 가로, 세로, 대각선을 긋고 중경의 가장 큰 빌딩을 주인공으로 하여 자세히 그리고 주위 빌딩들은 약식으로 그린다. 도로의 차량중 크게 보이는 두 대는 자세히, 나머지 차량들은 단순하게 그린다.

❷ 신호등과 파라솔, 나무 같은 거리의 소품들을 단순하게 그린다.

❸ 도로의 횡단보도와 주행선도 그려서 도시를 나타낸다.

[채색]

❶ 마스킹액으로 도로의 하얀 주행선과 종이의 여백을 그대로 남길 만큼 밝지만 작은 부분을 칠해 놓는다. 하늘을 먼저 채색 후 도로를 채색한다. 도로는 검은 아스팔트지만 화면 앞쪽에 있기 때문에 채도를 진하게 하면 그림이 무겁게 느껴진다. 복잡한 도시를 채색할 때는 드로잉 위주로, 채색은 심플하게 해서 활기찬 도시를 표현한다.

❷ 메인 빌딩과 메인 차량을 조금 더 섬세히 채색하고 나머지는 심플하게 채색한다.

❸ 도시는 드로잉 선이 많은 소재로 몇 가지 계열의 색으로 산뜻하게 채색한다.

❹ 유리창이 있는 빌딩은 유리에 반사되는 색을 칠해줌으로써 입체적이고 생생한 느낌을 나타낸다.

❺ 모든 그림이 그렇지만 특히 채색이 심플한 그림일수록 명암 대비를 확실히 해서 그림에 입체감과 생기를 불어넣는다.

❻ 펜 선으로 마무리한다.

제주의 한옥

우리 고유의 건축물인 한옥은 기와지붕과 오방색을 특징으로 드로잉 소재와 채색의 즐거움을 안겨주는 어반 스케치의 소재다. 제주에는 제주목 관아를 비롯해 향교 등의 전통 한옥이 있고 모든 동네마다 사찰이 있을 만큼 한옥이 많다. 제주의 한옥은 서울의 고궁처럼 화려하진 않지만 제주 특유의 심플하고 절제된 형태의 한옥 건축물을 그릴 수 있는 즐거움이 있다.

먼저 한옥의 구조를 관찰한다. 어반 스케치를 할 때는 보이는 대로 무턱대고 그리기보다 먼저 그리고자 하는 대상을 관찰하고 이해하는 마음이 앞서야 한다. 그리고 싶은 대상을 잠시라도 바라보는 시간을 갖는다. 보이는 대로 그리면 양식화된 그림만 그리게 되어 그림을 그린 후 대상에 대한 기억을 할 수 없게 된다. 모든 회화의 장르가 그렇겠지만 어반 스케치에서는 그림 자체보다 그림을 그리고자 하는 나의 느낌과 감정, 분위기가 중요하기 때문에 그리기에 앞서 대상을 관찰하는 시간을 가져야 한다.

한옥은 복잡한 구조로 보이지만 몇 가지 특징을 살리면 간단히 그릴 수 있다. 크게는 지붕과 벽면으로 나뉘는데 지붕의 형태에 따라 나뉜다.

한옥의 지붕은 용마루와 내림마루, 기와는 수키와, 암키와를 수막새, 암막새가 막고 있다. 한옥은 지붕의 처마 끝이 올라간 것이 매력으로 지붕 아래 서까래는 오방색으로 물든 목재가 화려한 색감을 띤다.

한옥은 대칭 구조로 가운데를 중심으로 창호지를 덧댄 여닫이문과 마루, 난간이 있고 마루 아래는 디딤돌이나 단이 있다. 한옥 어반 스케치를 할 때는 한옥 한 채만 그리기보다 주위의 나무들이나 다른 건물들도 살짝 넣으면 풍부한 풍경을 연출할 수 있다.

제주목 관아

[드로잉]

(*그림16- 한옥1/2/3

❶ 화면에 가로, 세로, 대각선, 눈높이선을 긋고 소실점을 표시한 후 한옥과 나무들의 자리를 잡는다. 자료 사진의 한옥은 두 개의 면이 보이는 2점 투시로 소실점도 두 개다.

❷ 지붕 아래 서까래를 포함한 지붕과 벽면, 돌층계로 이어진 단의 세 부분으로 나눈다.

❸ 지붕의 비율과 높이, 특히 기울기에 주의하고 기와가 뻗은 방향으로 빗금처럼 보이는 몇 개의 선을 긋는다.

❹ 벽면의 문과 난간을 원근법에 의해 점점 작아지게 한다. 지붕 아래 현판도 위치를 정확히 그린다.

한옥 지붕 잘 그리는 방법

- 참고 사진에서는 한옥의 지붕이 암키와와 수키와의 뚜렷한 형태를 띠고 있지 않지만 정면에서 바라보는 한옥을 그린다면 기와지붕 표현을 잘 해야 멋스러운 한옥을 그릴 수 있다. 수키와는 반으로 잘라 놓은 원기둥 여러 장을 겹쳐놓은 형태다. 인공적인 기와는 일률적으로 뻗었지만 전통 기와는 그렇지 않다. 원근법에 의해 용마루에서 서까래 쪽으로 뻗을수록 기와의 몸통이 커지고 암키와는 수키와 사이사이에 물결 모양으로 놓인다. 수키와를 전부 그릴 필요 없듯이 암키와도 빼곡하게 그리지 않는 것이 요령이다. 수키와 끝은 수막새가 막고 암키와 끝은 암막새가 물결처럼 장식하고 있다.
- 고궁의 한옥은 서까래 부분이 화려한데 크게 입면체로 보아 그리고 붉은 색과 녹색으로 채색한다.

[채색]

❶ 하늘을 wet in wet 기법으로 채색하고 마당을 채색한다. 하늘과 땅은 채도를 무겁지 않게 한다.

❷ 나무들과 주위의 건물들을 채색한다. 나무들은 한옥을 돋보이게 하는 배경이니 자세히 채색하지 않고 건물도 약식으로 채색한다.

❸ 한옥에 오방색을 채색해 준다. 지붕 아래는 화려한 녹색과 붉은 색이나 그늘로 어두워져 두 색을 겹쳐 칠하는 기법(글레이징)으로 간단히 칠하면 한옥의 오방색처럼 보인다. 한옥은 그늘과 그림자 처리를 섬세하게 한다.

❹ 땅에 명암과 채도 차이를 주며 채색하고 마지막에 나무 아래 그림자 채색을 한다.

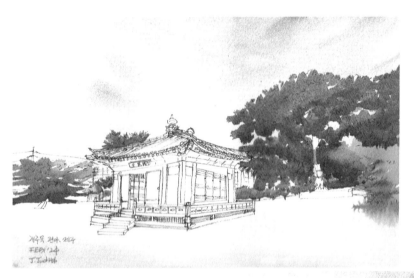

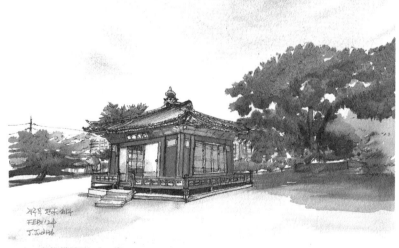

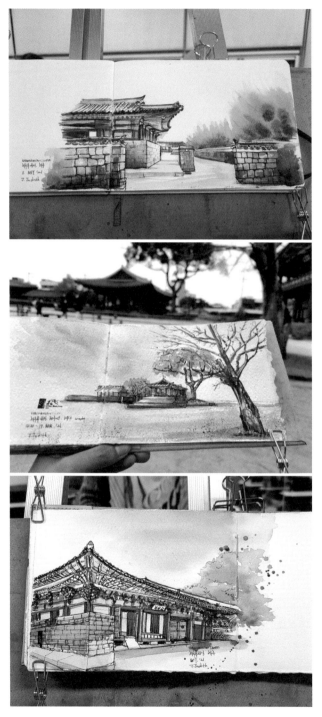

제주목 관아

@jejujudith

〈유딧의 제주 어반 스케치 300〉은 유딧의 어반 스케치 강좌를 수료한 수강생들에게 2019년부터 배포하던 수첩으로 날마다 제주 구석구석을 걷고 그리던 10년차 어반스케처 유딧이 선정한 제주에서 어반 스케치를 할 수 있는 300개의 장소다. 수업이 진행되는 기간에는 수강생 스스로 매일 어반 스케치를 할 수 있도록 수업 주제에 맞는 '1일 1 어반 스케치 미션'을, 수료 후에도 어반 스케치를 할 수 있도록 제주 어반 스케치 300개의 장소를 제공하였다.

〈유딧의 제주 어반 스케치 300〉에는 제주 바다에서 시작해 숲과 계곡, 오름과 함께 제주의 다섯 개의 부속 섬인 우도, 마라도, 가파도, 비양도, 추자도의 특징적인 장소와 특정 계절에만 그릴 수 있는 제주의 계절 어반 스케치 열두 달을 수록했다. 또한 '제주 시골집들의 알록달록한 지붕들'과 '한치배가 뜬 여름 밤바다'처럼 특별한 제주 풍경과 제주의 역사, 문화의 장소와 유적지, 박물관, 테마파크도 엄선하였다. 그 밖에 날씨가 좋지 않거나 이런저런 사정으로 밖에서 어반 스케치를 할 수 없는 날에는 집안이나 카페 등 실내에서 어반 스케치를 할 수 있도록 하고 드로잉 실력을 성장시킬 수 있는 독특하고 재미있는 소재 또한 수록하였다.

〈유딧의 제주 어반 스케치 300〉은 강좌 수료 후 1년 동안 진행하면 가장 좋겠지만 기간을 길게 두어 3년 동안 할 수 있도록 권장하고 있다. 또한 제주 도민도 잘 모르는 제주의 숨은 비경들까지 선정한 바, 유딧의 어반 스케치 수업 수강생 외에 다른 모든 어반스케처, 특히 어반 스케치를 위해 제주에 여행 온 어반스케처들에게도 제주에서 어반 스케치를 할 수 있는 장소의 유용한 가이드가 되리라 생각한다.

유딧의 제주 어반 스케치 300*

1. 1일 1 어반 스케치 미션
2. 유딧의 제주 어반 스케치 300

*인스타그램에서 #유딧제주어반스300을 해시태그하면 여러 스케처들의 어반 스케치를 감상할 수 있다.

1 일 1 어 반 스 케 치 미 션

다음의 주제를 순서대로 일주일씩 진행한다.

단, 이번 주 주제를 그리기 어려운 하루, 이틀 정도는 지난 차시 미션들을 그린다.

1주차 매일 10분씩 집안에 있는 소품을 드로잉 하기

① 매일 10분씩 한 장만 그리기

② 꽃이나 식물, 과일 같은 자연물이나 조각상, 장난감, 인형처럼 불분명한 형태의 소재는
 제외하고 인공물만 그리기

③ 해칭과 채색은 하지 않고 라인 드로잉만으로 그리기
 (* 라인 드로잉 : 명암 없이 선만 그리기)

④ 어반 스케치에 날짜와 장소 꼭 쓰기

2주차 30분 이내로 거리의 소품 드로잉 하기

① 거리의 소품인 신호등, 입간판, 전봇대, 가림막 버스정류장, 소화전, 공중전화박스,
 거리 파라솔, 가로등 등 그리기

② 꽃이나 식물, 과일 같은 자연물이나 장난감, 인형처럼 불분명한 형태의 소재는 제외
 하고 인공물만 그리기

③ 해칭과 채색은 하지 않고 라인 드로잉만 그리기

④ 어반 스케치에 날짜와 장소 꼭 쓰기

유 딧 의 제 주 어 반 스 케 치 3 0 0

제주 바다, 해변, 포구

제주 숲

제주 폭포, 계곡, 천, 연못, 저수지

제주 산, 오름

제주 부속섬

계절별

특별한 제주 풍경

제주 역사, 문화, 유적, 박물관, 명물, 사찰

제주 돌담이 있는 마을

제주 테마파크

도심

집에서

드로잉을 위한

제주의 속살

@jejujudith